SUPER KAWAII

SUPER KAWAII

全球最強
吉祥物 IP設計

Keys to Mascot Design：Lessons from The Super Cuties

SendPoints——編著

全球最強 吉祥物 IP 設計

Keys to Mascot Design : Lessons from The Super Cuties

國家圖書館出版品預行編目 (CIP) 資料

全球最強吉祥物 IP 設計：123 個成功案例 /Sendpoints 作 .
-- 初版 . -- 臺北市：風和文創事業有限公司 , 2024.02
面；　公分

ISBN 978-626-97546-7-0(平裝)

1.CST: 商品設計 2.CST: 平面設計 3.CST: 商業美術

964　　　　　　　　　　　　　　　　113001096

編著	SendPoints
總經理暨總編輯	李亦榛
特助	鄭澤琪
主編	張艾湘
主編暨視覺構成	古杰
編輯協力	林亞樺

出版	風和文創事業有限公司
地址	台北市大安區光復南路 692 巷 24 號一樓
電話	886-2-2755-0888
傳真	886-2-2700-7373
EMAIL	sh240@sweethometw.com
網址	www.sweethometw.com.tw

台灣版 SH 美化家庭出版授權方公司

IESG

凌速姊妹（集團）有限公司
In Express-Sisters Group Limited

地址	香港九龍荔枝角長沙灣 883 號億利工業中心 3 樓 12-15 室
董事總經理	梁中本
E-MAIL	cp.leung@iesg.com.hk
網址	www.iesg.com.hk

總經銷	聯合發行股份有限公司
地址	新北市新店區寶橋路 235 巷 6 弄 6 號 2 樓
電話	02-29178022

製版	彩峰造藝印像股份有限公司；兆騰印刷設計有限公司
印刷	勁詠印刷股份有限公司
裝訂	祥譽裝訂有限公司
定價	新台幣 580 元
出版日期	2024 年 2 月

文化部部臺陸字第 112399 號

Published by Sendpoints Publishing Co., Ltd.
Address: Sendpoints Publishing Co., Limited
Room C, 15/F Hua Chiao Commercial Centre
678 Nathan Road, Mongkok, KI, Hongkong

Mascot design

Mascot design—
interlinked with "world view"

離不開「世界觀」的
吉祥物形象創作

—————————————— 有賀忍
Shinobu Ariga

在當今社會，上自政府企業、組織機構，下至民間團體、個人品牌等，各類吉祥物形象充斥在我們生活周圍，成為最有活力的「代言人」，承擔著宣傳、推廣的重要職責。然而，它們中的大多數隨後都會逐漸消失在大眾視野中，或被其他形象所取代。在日本，為了振興地方文化，各地也競相創作出具有獨特代表性的虛擬人物形象（被稱作「個性吉祥物角色」）。隨著時間的推移，再加上這些個性角色因受地域性的侷限，外人變得難以理解其中含義。因此，這種創作也逐漸退出舞臺，不再風靡。

相較於普通吉祥物形象很快被人遺忘或忽視的情況，那些長期受追捧或不斷被模仿的優秀虛擬人物則成了這一領域的翹楚，它們的形象也一直受大眾所喜歡。在我看來，這些優秀的虛擬人物都有一個共同點：有靈魂、有獨特的「世界觀」，即被賦予了豐富的「內涵」。如：史努比——目前作為美國國家航空暨太空總署（NASA）的非官方吉祥物，它最初在《花生漫畫》中以小獵犬的形象而走入大眾視野。除了「史努比」本身的形象吸引大眾外，它的走紅更離不開「忠誠」、「勇敢」的性格魅力，這也與 NASA 的航空精神相契合。還有被全球兒童所喜愛的米菲 Miffy，最初出現在藝術家迪克•布魯納的繪本中，因其有感召力的正面形象而受眾多兒童和父母的喜歡，後來米菲精神內涵也被充分挖掘，成為各大品牌的形象大使。帕丁頓熊在英國的走紅也是同樣值得我們思考和學習的，最初作為電影中的主要角色，從秘魯偷渡到英國倫敦，開啟了它與英國的一段因緣。後來因電影廣受歡迎而被英國政府重視，

有賀忍

江戶川大學客座教授
日本現代童畫協會常任委員
日本兒童圖書藝術家協會會員
藝術家
繪本作家
日本牛九市的吉祥物創作者（P200）

現在也成了英國人心中的「吉祥物」。這些最初以單一角色形象出現，後來又因其豐富的文化內涵而被衍生，甚至成為相關機構或品牌的虛擬人物形象，都經歷得住時間的考驗，在人們心中留下了深刻的印象。

吉祥物若能單純以獨特的外在形象吸引人固然是好的。但是，其精神內涵也不可缺乏，即使二者不能完美結合，也應該把世界觀及精神理念融入周邊角色中，這方面可以在為角色進行故事構思前下功夫。講談社曾主辦「卡通角色創作大賽」，當時藤子不二雄〇A（《忍者服部君》的創作者）、柳瀨嵩（卡通角色《麵包超人》的創作者）兩位老師一起擔任評委時，面對著突圍預賽的作品，柳瀨嵩老師說：「作品本身固然重要，但也要深入評估是否能夠持續連載……」這正是指出吉祥物形象本身的魅力很關鍵，尤其內含的世界觀也不容忽視。

「吉祥物」一詞本身有「性格、特徵」之意，也可指書中或電影中的人物角色。我認為吉祥物的設計創作像是設定好一切的統領，如「導演」一般指引整個故事的完成。

在《全球最強吉祥物 IP 設計》一書中，我們會從虛擬人物的歷史發展到具體創作，來詳細講解吉祥物設計，讓各位讀者能夠靈活借鑒此書，並希望它能對大家有所助益。

The evolution of the mascot
吉祥物發展簡史

● 傳統吉祥物

吉祥，是人們對美好事物的心理訴求，是人們普遍的生活追求。早在遠古時期，由於經常遭受自然災害的威脅，人類會透過祈求神明或借助某些事物來祈福避禍，漸漸形成「幸運」、「吉祥」的概念，從而創造出了各種各樣寓意不同的象徵物。這些吉祥象徵物或是圖案、或是物件。受地域和文化等因素的影響，傳統吉祥物的靈感來源和寓意不盡相同，如古希臘神話中的鳳凰，作為一種「不死鳥」，寓意著重生、吉祥；東方文化中的龍寓意團結美好等等。此外，有些吉祥物形象會直接取材於生活，並選擇有特殊力量的動物來傳達某種意願，如勇敢兇猛的老虎形象，寓意辟邪驅魔；敏銳聰慧的貓頭鷹，寓意長壽吉利。這些傳統吉祥物大多以動物為原型，色彩鮮豔，具有很強的裝飾性。

而另外也漸漸形成了各種具有特殊文化特徵和精神內涵的吉祥象徵物，用以代表一個家族、民族或者國家。一直被譽為「戰鬥民族」的俄羅斯把北極熊視為自己的守護神，傳達了一種強者風範；霸氣的獅子則是英國人心中的象徵，表達了自己管理領地的自信心；勇敢、兇悍的公牛則反映了西班牙人勇於挑戰的精神特質。這些擁有民族特性的傳統象徵物也一直被傳承且延續至今，成為現代吉祥物的重要靈感來源和創作的參考原型。

幸運 ＋ 寓意 ＝ 吉祥

出版商 Friedrich Justin Bertuch (1747-1822) 的童書中的一個角色——鳳凰
Category: PD US.

北京北海公園的九龍牆，牆上雕刻的龍是中國人心中的傳統吉祥物
©splitbrain, Wikipedia

● 現代吉祥物的出現

吉祥物的英文單字 Mascot 目前沒有一種確切的說法，有說是古拉丁文 masca，意為「巫婆、幽靈」，也有一說是衍變自普羅旺斯語 Mascoto。但比較可信的演化證據大概是 19 世紀末的一齣法國歌劇 La Mascotte，劇中的女主角是一位能給周圍人帶來好運的女僕，mascotte 一詞在劇名中意指「魔法」。隨著歌劇的走紅，這個單字成為法語的標準用詞，同時也被轉譯成英文等其他語言，而自帶幸運魔力的故事主角也賦予了這個詞新的含義。

最早的現代吉祥物至今已無法考究，而備受喜愛的米其林輪胎人必比登（Bibendum）往往被視為第一個具有現代觀念的吉祥物，它的誕生與米其林品牌形象的確立有著密切的關聯。在 1894 年的里昂國際博覽會上，米其林兄弟注意到角落堆疊著大小不一的輪胎形狀，有幾分像人的形態。幾年後，一幅由法國畫家歐家洛為一家釀酒廠創作的海報吸引了安德烈•米其林。該海報上是一個大富豪，手上拿著一杯啤酒，引用了古羅馬詩人賀拉斯的名言「喝一杯吧！」安德烈建議將這個人物形象用輪胎造型勾勒出來。隨後，這個形象變成米其林的品牌標識，並一直沿用至今。

背負宣傳作用的現代吉祥物最初都是 2D 的平面形象，出現在商標、海報和包裝上。在 19 世紀末期和 20 世紀早期，真人（通常是小孩）和真實動物常常被當作不同組織的吉祥物出現在活動現場，直到後來出現的人偶吉祥物（由真人穿上製作而成的人偶服裝）讓平面形象成為了「現實」。從迪士尼的人偶扮演歷史檔案可見，1934 年已出現頭戴米奇和米妮大頭套、身穿角色服裝的「吉祥物」與觀眾互動，而這些人偶的造型一直不斷變換，以適應各種主題活動。

人偶吉祥物在體育運動領域的發展早就十分蓬勃。從 1960 年美國阿拉巴馬大學紅潮隊的第一次人扮吉祥物 Big Al 大象，1962 年經典棒球隊吉祥物 Mr. Met，到 1970 年代搶盡風頭的 The Famous Chicken 和 Phillie Phanatic，這些虛擬人物都帶給了觀眾無比的歡樂，地位不亞於球員，尤其受到孩子們的喜愛。吉祥物的這種前所未有的魅力自然得到了商業界的注意和重視，加上 20 世紀中期人偶製作技術的進步和風格的多樣化，更加推動了吉祥物的發展。

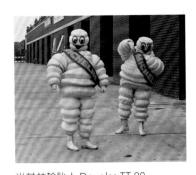

米其林輪胎人 Douglas TT 90
© Andrew King, Wikipedia

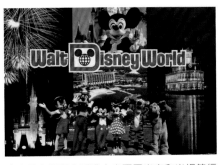

迪士尼主題慶典活動中少不了米奇和米妮等經典角色的身影

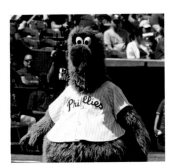

美國職業棒球大聯盟吉祥物 The Phillie Phanatic 正參加佛羅里達州克利爾沃特的棒球春運會
© Terry Foote, Wikipedia

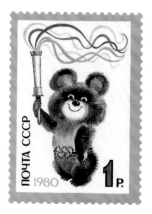

1980 年莫斯科奧運會吉祥物

1992 年巴賽羅納奧運會吉祥物
© Xavier Dengra, Wikipedia
https://commons.wikimedia.org/wiki/
File:Figureta_d%27en_Cobi_(2).jpg

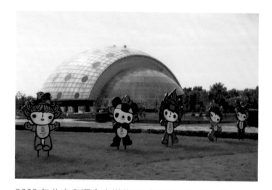

2008 年北京奧運會吉祥物 © 山海風，Wikipedia
https://commons.wikimedia.Org/wiki/
File:%E6%98%86%E8%99%AB%E5%8D
%9A%E7%89%A9%E9%A6%86_-_panoramio.jpg

● 現代吉祥物的流行

將現代吉祥物的運用推向高潮並被大眾廣泛認可的事件就是奧運會。奧運會吉祥物是奧林匹克精神傳承的標誌，是奧運文化的重要識別。其主要設計理念來源於主辦國的民族文化，並結合當屆的奧運理念，進行元素的整合、擷取和創作。

1984 年洛杉磯奧運會成為歷屆奧運會吉祥物設計的一個分水嶺，在此之前的吉祥物造型設計比較單一，沒有其他衍生變化，數量上也只有一個。此外，這些吉祥物形象都是以主辦國最為珍稀或最具特色的動物為原型，最大幅度展示了主辦國的文化特色。1972 年，德國慕尼克夏季奧運會上出現的第一個官方吉祥物——瓦爾迪（Waldi）。該虛擬人物便是以德國的臘腸狗為原型而設計，將其靈動、活潑、堅韌的性格特點與奧運會運動員的精神氣質相結合。色彩的選用也很巧妙，選擇了象徵德國澄淨天空的藍色為主色調，使整個吉祥物的造型渲染出一種熱鬧和諧的氣氛，巧妙地拉近了與世界觀眾的距離，提升了德國的美好形象。後來，吉祥物設計常以兩個為組合出現，有的甚至會出現多個形象，如 2008 年北京奧運會吉祥物福娃就是五個不同的形象。這一時期，在原型的選擇上也更加多元，包括動物、植物、人物、虛擬事物，因此吉祥物形象變得靈動活潑，擁有豐富的表情和動作，增強了與受眾的互動。例如東京舉辦的 2020 奧運會吉祥物便是由兩個角色所組成，呈現不同的性格特徵，也被賦予了豐富的表情和動作。

奧運 + 動物

潮流

山姆大叔在徵兵海報上 © Wikipedia

吉祥物 Takoru-kun 在街上宣傳大阪電視台

吉祥物深入民心

社會　＋　經濟

影響力

除了奧運會，吉祥物還被廣泛應用於其他領域，如各國政府機構、民間組織。在塑造這些虛擬人物時，會在形象設計上融入該地域的地方特色元素或結合相關機構的營運理念，使它的性格特徵更加突出，從而激發受眾的情感共鳴。誕生於19世紀英美戰爭時期的山姆大叔，被賦予了「愛國主義、吃苦耐勞」的性格特徵，代表著美國人的精神氣質；將星條旗帽子、藍色燕尾服等這些典型的美國元素融入設計之中，更加強化了受眾的情感共鳴，對外塑造了一種典型的美國形象。目前，山姆大叔也一直被視為美國文化的一部分，代表著美國政府。

日本萌文化

吉祥物在各政府機構及民間組織中的應用愈加廣泛。以日本為例，隨處可見的吉祥物成為了一種獨特的文化現象，並成功吸引了全球的關注，且吉祥物的成功應用為日本帶來了巨大的經濟和社會效益。在特有的「萌」文化影響下，這些吉祥物形象普遍帶有可愛的特徵，如近幾年風靡全球的熊本熊，便是將熊本縣的主色調黑色和萌系文化中常見的腮紅結合在一起，形成了獨特的地方代言人。除了吉祥物本身的形象外，日本政府也非常注重後續的開發和應用，並結合大量的推廣宣傳活動，來增加吉祥物的人氣和影響力。日本大阪電視台的吉祥物就是這樣一個典型。吉祥物的整體造型以當地特色美食「章魚燒」為原型，這樣的設計可以有效地吸引受眾的注意力，增加好感。後來，這個吉祥物也參與該電視台的各種活動宣傳中，為電視台甚至當地增加了不少人氣。

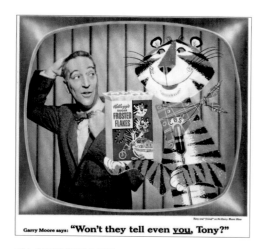

正在宣傳家樂氏產品的 Tony the Tiger © Wikipedia

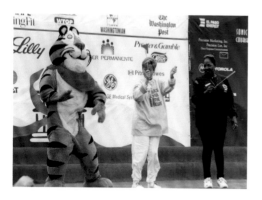

Tony the Tiger 參加家樂氏品牌宣傳活動
© Elvert Barnes, Wikipedia
https://www.flickr.com/photos/perspective/24691348469/

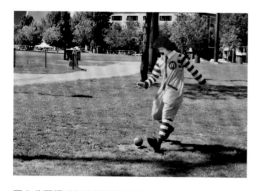

正在公園踢球的麥當勞叔叔 © Jeangagnon, Wikipedia
https://commons.wikimedia.org/wiki/File:Ronald_
McDonald_a_Montreal.jpg

● 吉祥物成為識別系統的一環

隨著工業化的推進，商品生產加快，各種消費品琳琅滿目。企業為了更有效地吸引目標受眾，往往會透過各種行銷手段提升產品價值。吉祥物作為一種易於識別的標誌，更能引起消費者的關注。將企業的精神特質或產品的主要特徵與吉祥物的設計相結合，說明企業加強與目標消費者之間的聯繫，刺激消費，如 Tony the Tiger，作為家樂氏早餐麥片品牌吉祥物，出現在相關產品包裝和廣告宣傳上。活潑可愛的老虎形象縮短了品牌與消費者的心理距離，這個吉祥物的人偶形象還經常出現在大眾面前，活躍品牌活動的氣氛，大大地提升了家樂氏的品牌影響力。

為了增強品牌在消費者心中持久的魅力，吉祥物的設計還逐漸加入品牌文化元素，並賦予特定的價值觀。20 世紀 60 年代起，著名餐飲品牌麥當勞的「首席快樂官」麥當勞叔叔憑藉其風趣、幽默的形象受到了大眾尤其是孩童的廣泛喜愛。傳統小丑裝扮的造型結合漢堡品牌，給受眾帶來了新鮮的視覺形象，讓人印象深刻。

品牌
行銷

＋

吉祥物
代言

＝

品牌力

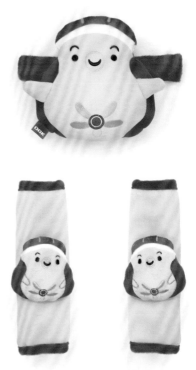

LINE 公司設計的角色被開發成各種周邊產品，如毛絨玩具、檯燈等

OGK 的官方角色應用於產品中

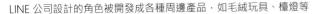

● 吉祥物的商業大時代

目前，虛擬人物在品牌形象中應用越來越廣泛，不僅作為企業品牌標識的一部分，還扮演後期產品推廣的重要角色。其設計的取材和表現形式也更加廣泛，不再侷限於傳統的形象，而是根據企業的特色選擇合適的題材。

在消費時代的驅動下，伴隨著對精神需求的重視，符號化的文化產品往往憑藉其獨有的識別性贏得大眾的喜愛。眾多機構紛紛將吉祥物形象應用在各自的媒體平臺上，以輕鬆愉悅的方式宣傳相關理念，並將吉祥物開發成各種周邊產品，如玩偶、服裝、紀念徽章、文具、裝飾品等，滿足不同需求的同時也讓吉祥物的形象更為豐富，配合新穎的宣傳方式讓理念傳播得更遠更廣。

因應各組織機構和企業品牌的戰略需求不同，這些周邊產品的開發種類也會有所區別。如餐飲品牌吉祥物周邊產品更多的是與品牌相關的包裝並與餐具設計相結合，以增強目標消費者的體驗；政府機構的吉祥物應用在宣傳資料上，以傳播組織理念或活動資訊；而運動會和知名品牌的吉祥物會被開發出更多形式的周邊產品，以刺激消費。韓國移動通訊軟體公司 LINE 每年都會根據不同的主題將自己的吉祥物設計成不同的產品，從而更有針對性地吸引受眾。這在某種程度上，不僅維持了角色的生命力，也為品牌注入了力量。

綜觀吉祥物的整個發展，無論取材如何千變萬化，表現手法如何新奇多樣，應用範圍如何廣泛，它所承載的傳遞吉祥美好的使命始終不變。當今世界愈加多元，各國之間的聯繫更加密切，人與人之間的交流愈加頻繁。吉祥物作為「特殊的文化標識」被廣泛應用於不同的領域，成為各國、各組織、各企業間文化交流的重要使者。

Key points
on mascot design

吉祥物創作要點

雖然現代吉祥物設計的歷史較短，但是從古至今，不管是在生活上還是工作中，人們都很重視吉祥物的寓意和運用。當代設計師們在吉祥物設計過程中更加用心，不僅僅是在形式上，更是在精神上，賦予了吉祥物不一樣的含義。接下來，我們會提供吉祥物設計過程中的一些重要的創造要點供讀者參考，分為吉祥物的「設計定位」、「原型選定」、「造型設計」、「色彩應用」和「衍生品設計」五個面向，希望能給設計師們一些啟發。

● 設計定位 — 負載的任務而有差異化

現代吉祥物的設計都帶有一定的「目的」和「主題」。不同的組織、企業和品牌希望吉祥物所承擔的任務是不同的。設計前期，設計師需要做大量的調查，瞭解清楚客戶的行業性質、產品和希望吉祥物向受眾所要傳遞的信息，從中提煉出設計的關鍵字，確定好主題，為之後的形象具體化做準備。在這個過程中要注意的是，設計師和客戶需要達成共識，溝通好吉祥物的核心理念，這樣才能讓後期設計過程更加順利，避免因雙方模糊不清的表述而影響工作效率。

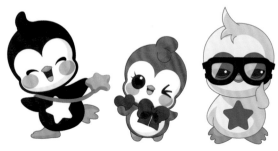

設計師楊帆為廣州正佳極地海洋世界設計的吉祥物——企鵝三兄妹。透過與客戶的充分溝通，設計師瞭解客戶有科普極地海洋動物知識和宣傳保護極地海洋環境的需求，同時明白海洋館的目標消費群體是家庭，並希望儘量吸引小朋友。此外，也感受到廣州當地有較強的傳統家庭觀念，因此從這些信息中擷取出了「極地海洋」、「科普極地動物知識」、「保護環境」、「低齡兒童」、「傳統家庭觀念」等關鍵字，最終將吉祥物的形象鎖定在極地動物的範疇之中，也就是企鵝群體；同時以友愛的兄妹三角色為吉祥物的基礎設定。

● 原型選定 — 擬人化、個性化

設計師在開始設計一個吉祥物時，往往會事先選定一個與客戶需求相關的主體形象，而這個主體形象的選擇常以動物、人物、植物或物體等為參考，然後將選定的形象進行「擬人化、個性化」，使其充分展現設計意圖，並符合後續衍生產品設計的需要。

1. 動物：

常見的原型選定對象，普遍為大眾所喜歡，形象親切可愛，如狗、貓、小象等，或者某地域的珍稀動物。

為了回應亞洲動物基金會「反對活熊取膽」的號召，設計工作室 YANG DESIGN 為該基金會設計的吉祥物以亞洲黑熊為原型，並將黑熊取膽口用符號 x 來表示，讓人一眼就能記住它的特徵。

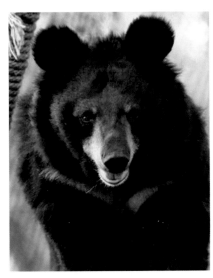
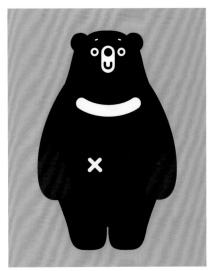

2. 物體或植物：

與動物相比，物體或植物本身就沒有任何性格特徵，也沒有頭身和四肢，因此設計師必須通過擬人化來表現，比如在適當的位置增加五官、四肢、服裝等，賦予它們生命力。

Pigologist Studio 給網路科技公司 Brother International 所設計的吉祥物 Brobot 的原型其實就是一個紙盒玩具，本身並不具有性格特徵。而為了給角色賦予一定的性格特徵，設計師加上了四肢，使其擬人化，也為之後的表情和動作設計做準備。

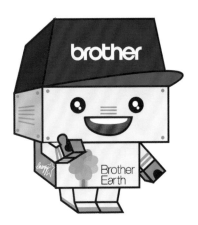

3. 虛擬事物：

該類事物通常不存在於現實世界或超越現實世界，是人們腦海裡幻想出來的，如妖魔鬼怪、外星人等，而這一類也經常成為設計師選用原型時的參考對象，之後根據自身或者客戶需求進行再創作。

設計師 Takafumi Sakamoto 給一個名為 Kinakijimamimasa 的組織設計的吉祥物 Mimasan 就是以一個鬼之子的形象為原型而設計。鬼之子據說生活在黑暗之島「Kinakijima」，備受島民喜愛，而該島上經常噴湧而出的溫泉時常讓鬼之子大哭。隨後，設計師將該靈感運用其中，並在臉上設計了「淚痣」。

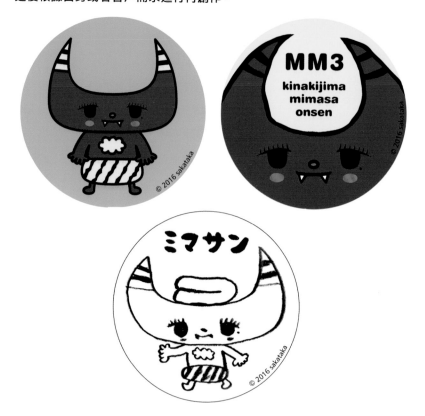

主體形象確定好後，許多設計師也會設計配角。在前期，設計師需要先確定主角的性格和作用，然後再去思考配角，為後續的故事發展做準備。好的配角形象不僅可以豐富主角，使之更為豐富飽滿，也能使受眾透過熟悉它們共同演化出的精彩故事加深對相關組織或企業品牌的印象，從而實現吉祥物設計的初衷。

設計師 Takafumi Sakamoto 給大阪電視台設計的吉祥物 Takoru-kun，就是由主角 Takoru-kun 和配角 Takobe 組成的。他們經常出現在電視台的各種宣傳活動中，觀眾可以隨時瞭解他們的成長故事。在這個過程之中，電視台的形象也潛移默化地深入到了觀眾內心。

● 造型設計 — 達成情感共鳴

造型設計是整個設計中最重要的一環，設計的優劣會對受眾傳達出最直接的視覺效果，而影響這種視覺效果的主要因素有五官、服飾、動作和配色。

1. 五官與表情設計

面部表情是最能反映吉祥物情緒的地方，而五官的設計 (眼、嘴、鼻、耳、眉毛) 則是整個表情設計的中心環節。基本五官設計好之後也會賦予吉祥物一個特定的表情，常常稱之為「標準表情」，作為相關組織或品牌的「主要形象」。

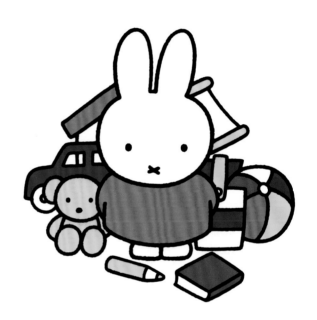

米菲，面部五官設計雖然簡潔，只有眼睛、嘴巴和耳朵，並且是用最簡單的線條來呈現，但是其形象卻給人舒適、溫暖之感。對於主要受眾為小朋友的需求，這樣的米菲不用任何誇張的設計也能將情感準確傳遞，成為小朋友們貼心的小夥伴。

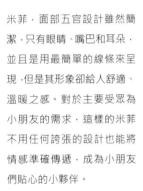

① 眼睛和眉毛：眼睛，心靈的窗口，無論是現實生活中人與人的交流，或是當我們主動觀察一個物體時，首先關注的往往是眼睛，其中流露的情感會給人們持久的印象。根據不同組織機構的理念或想要傳達的信息，吉祥物的眼睛會被設計成不同的特徵，有的明亮、清澈，有的陰暗、邪惡；但無論是哪種特徵，只要能準確傳達精神內核，都是值得認可的，這樣也能在情感上引起受眾的共鳴。

Mois——TwitCasting7 周年的吉祥物，其兩隻小鳥的眼睛設計是根據組織為它們賦予的性格特徵而來。小鳥 Live 的性格活潑開朗，因此眼睛設計得圓潤、明亮；而小鳥 Viewer 相對冷酷，因此眼睛的形狀設計似菱形，讓人很直觀地區別兩者的性格。

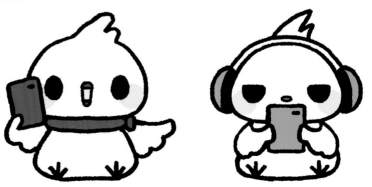

2 嘴巴：嘴巴的情感表現效果極其突出，不同的設計可以表達完全不同的情感。如嘴巴弧線向上彎曲，常表達樂觀的情緒；而如果嘴巴被設計得特別寬大，一般是表現出天真活潑的性格。

日本著名餐飲品牌「大阪王將」的吉祥物：其嘴巴設計成一個小狗嘴巴的形狀，不同於常見的嘴巴形狀，當該嘴巴與小狗狗憨厚忠實的性格特徵相結合時，便可傳遞吉祥物本身的情感，「即真誠地服務好每一位顧客」。

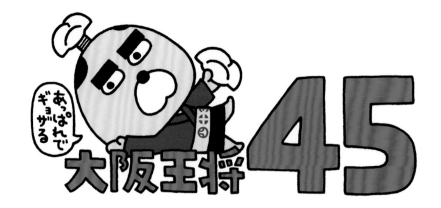

3 鼻子：在給某一個虛擬人物設計鼻子造型時，其變化往往不大，比較一致，因為鼻子的設計很少能反映特別的情感，所以在設計表情時，大多會呈現同一個形狀，也有吉祥物沒有設計鼻子。

日本岡崎市的吉祥物。其鼻子設計成漢字「岡」內部的形狀，而與臉型的外輪廓相結合就成了完整的「岡」字，完美體現了設計的特色。

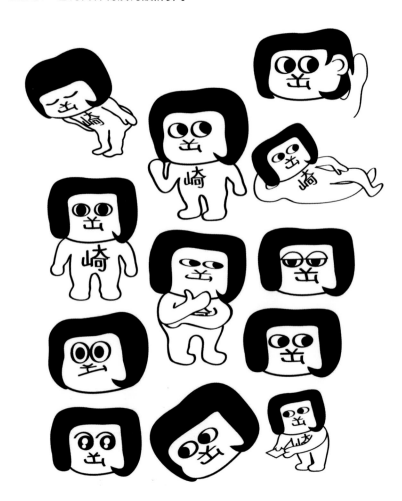

4 **耳朵**：耳朵的設計會根據不同的原型特徵來確定。一般來說，若以人物為原型，就會使設計符合人耳的特點；以動物為原型，則大部分會突出動物耳朵的特徵。近年來，也會有很多設計師把耳朵設計成某一物體，如白菜、大蔥、天線、插頭之類的。

位於日本北海道的 Kimpbetsu 鎮的吉祥物 USAPARA Kun，其耳朵就是蘆筍的形狀，右耳是綠色的蘆筍，左耳則是白色的蘆筍。該地區以生產蘆筍而知名，因此該吉祥物的設計也完美地結合了當地特色。

2. 表情衍生：對應各種活動場合

很多組織或品牌機構也會為它們的吉祥物設計更多的衍生表情，即透過改變不同五官的線條大小或形狀來產生不同的表情特徵，因而賦予吉祥物更豐富的性格魅力，吸引受眾。

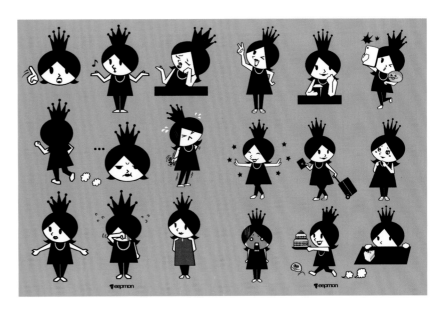

EEPMON Inc 給 Queen's Café 咖啡店設計的吉祥物 Miss Queen's。一眼看上去，面部表情極其豐富生動，很容易讓人記住。仔細觀察之後，我們會發現正是五官的設計變化產生了這些不同的表情。眼睛、鼻子、嘴巴部位設計成不同的形狀和大小，所產生的情緒也是截然不同的。

3. 服飾設計：直接反應文化

服飾（含款式和色彩）也是核心設計中不可忽視的一部分，常與人的許多心理感覺相對應。豐富多樣、千變萬化的服飾會增加單一吉祥物的特色，提升親和力。現代吉祥物的服飾設定常與地域文化息息相關，是本土文化的直接表現。如奧運會的吉祥物常常會選用代表本國特色的服飾，便於傳遞獨特的精神特質，宣揚地主國文化。服飾的選取需要與企業組織或活動的個性理念相結合，綜合多方面選取的服飾元素更能激起受眾的情感。

設計師 Thomas Grey Manih 給在古瓦哈提（Guwahati，印度城市）舉辦的第 49 屆 Inter IIT Sports Meet 運動會設計的吉祥物 Bhaiti 就是穿著當地傳統服飾 Dhoti，該服飾包括佩戴在額頭上的 Gomocha 毛巾和一件男子特色襯衫。

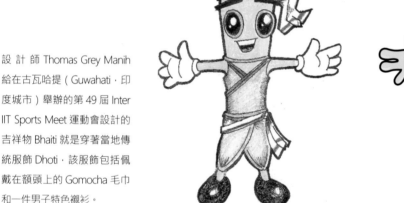

身穿藍色牛角扣大衣、頭戴紅色大簷帽、手提舊箱子的帕丁頓熊一出場就憑藉極強的英倫風給英國民眾留下了深刻的印象，這也促成它之後成為英國國民偶像和倫敦市的吉祥物。

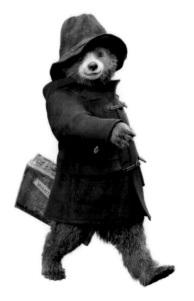
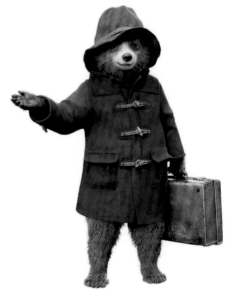

4. 動作設計：透過誇張比例取得效果

動作的設計往往能傳神地表達出吉祥物的性格，如自信、勇敢、活潑等。細微的動作設計主要從頭部、身體和四肢入手，尤其是四肢中的手部，合理的設計很快能有效突出情感。

根據吉祥物本身的特性，我們在設計動作時，還可在比例關係、造型特點等方面進行不同程度的誇張、變形，如將頭部放大，四肢和身體的比例相應縮小，以此來取得可愛、有趣的效果。

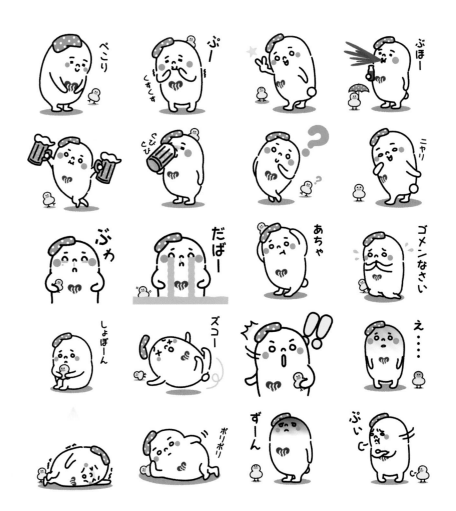

日本東京錢湯浴場協會的吉祥物 Yuppokun 的肢體動作或動或靜，體現浴場洗浴的享受之態，同時還結合了浴場的一些要素，充分體現浴場的特色，以達到宣傳浴場文化的目的。

有些吉祥物還會被賦予專屬的動作，以便在本來的人偶表演中更容易地與觀眾互動，增強宣傳效果。如最近幾年風靡全球的吉祥物熊本熊，不僅憑藉其簡潔的形象成功吸引了人們的眼球，而且在宣傳過程中的一些特有動作表演，如耍賤、賣萌等，既突顯了特色，又增強了辨識度。

5. 豐富細節：強化意想不到的印象

設計師在完成整體形象設計後，往往會根據需求不斷地豐富其細節，使其形象更加貼合相關組織的主題和理念。例如，在五官上添加其他元素：頭部加朵小花、眼睛加個放大鏡、臉上加點腮紅，或者嘴巴部位用物品來替換等。這些小細節的改變往往會造成意想不到的效果，使其形象更加生動逼真。

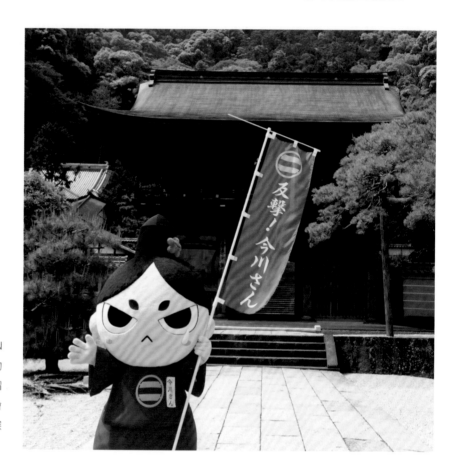

日本非營利性組織IMAGAWASAN製作委員會的吉祥物IMAGAWASAN頭戴獨特的帽子，左眼上的一滴眼淚等都會讓人印象深刻，引發人們去探尋設計背後的文化意義。

日本名張地區的吉祥物Hiyawan。為了有效地宣傳該地區，設計師擷取日本傳統藝術能劇的文化精髓，並將能劇表演員頭戴的最具特徵的面具運用於吉祥物的面部設計中。此外，吉祥物耷拉的耳朵的根部設計也是別具特色，靈感來自當地居民住宅間流光愜意的小廊特徵。

● 色彩搭配：調性透過顏色表現

色彩，作為一種視覺效果很明顯的設計項目，容易給人帶來強烈的心理效應和情感聯想。如象徵天空色彩的藍色，往往能給人一種安心寧靜之感。

在確定好整個造型之後，設計師還需要考慮畫面的和諧性和視覺上的協調性，因此色彩搭配便成了必不可少的部分。一個色彩搭配出彩的吉祥物設計不僅能夠讓角色本身更加靈動、富有活力，也能讓受眾印象深刻，從而拉近角色與受眾之間的距離。所以，吉祥物的配色常常要求簡潔、明亮。

一般來說，吉祥物會選用偏好能夠令人感到親切、愉快的色彩，而且顏色的使用不宜過多、過雜。例如，在想要表達柔和、可愛的感覺時，設計師可以用低純度、高明度的暖色調；而在表現沉靜、冷靜的質感時，冷色調是更好的選擇。

根據其設計初衷「讓生活中壓力重重的人們得到放鬆」，設計公司 SAN-X 設計的吉祥物輕鬆熊採用了柔和、溫暖的色調，從而讓受眾在感官上便能獲得舒壓的效果。

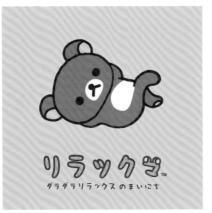 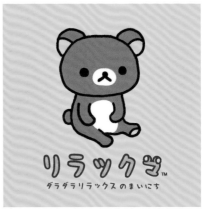

此外，有些活動組織或企業已經有了會徽或商標，它們的配色也可以作為吉祥物配色的參考。若能運用得當，不僅在視覺上達到高度統一，還很有利於後期的推廣。

像美國綠河社區大學（Green River Community College）的吉祥物，因為需要與學校已有的標識相匹配，因此設計師在配色上就採用了與標識的主色調綠色一致的顏色，以便形成統一的視覺識別體系。

● 衍生產品設計

吉祥物的宣傳價值和附加價值是其衍生產品開發所要達到的兩個主要的目的。衍生產品的開發和利用不僅可以帶來可觀的商業利潤，還能使吉祥物得以不斷更新，保持活力。

目前，許多設計師在吉祥物設計初期就會考慮到這個問題，因此會在設計上留有餘地。將線條和比例設計得更加靈活，使平面的形象能容易地適應一些印刷品的印製。此時，為了更完整與客戶溝通，也可以畫出因應與不同產品結合時的具體雛形。

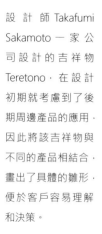

設計師 Takafumi Sakamoto 一家公司設計的吉祥物 Teretono，在設計初期就考慮到了後期周邊產品的應用，因此將該吉祥物與不同的產品相結合，畫出了具體的雛形，便於客戶容易理解和決策。

衍生產品種類繁多，有食品、日用品、紀念品（如郵票）、裝飾用品（如表情包貼圖）等。此時設計師可以先列出時下最流行的商品，思考相關的功能，以便決定最後的具體形式。但無論是哪種產品，若能根據市場需求，結合吉祥物的原型精神和特質，將產品本身的材質、造型與吉祥物的形象巧妙結合起來，可幫助產品脫穎而出，得到市場的青睞。來看看右邊兩個例子：一位是 Kimiko Kawakubo 為德島設計出高人氣的「脫力系」Shishamoneko 和他的朋友們，以無表情聞名；另一位是福島土湯溫泉協會的吉祥物 Kibokko-chan 的設計師 Takafumi Sakamoto，將日本傳統人偶與農村小孩結合，塑造出振奮人心的形象。這兩者都以貼近撫慰人心的精神為設計設定，並因此能廣泛運用在公益與營利的領域。

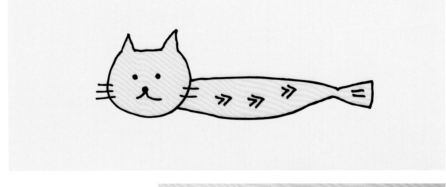

設計師 Kimiko Kawakubo 設計的吉祥物 Shishamo neko 的相關產品如掛飾、公仔等都巧妙地結合了吉祥物本身「無表情」的形象，成功地打開了全球市場。

設計師 Takafumi Sakamoto 協助日本福島市土湯溫泉旅遊協會設計吉祥物 Kibokko-chan 時，結合了該地區可愛的農村小孩形象。因為瞭解到這些年輕的力量會給該地區的溫泉發展帶來好運，吸引遊客，在設計周邊產品時，也將吉祥物可愛、溫暖的形象完美地複製上去了。

另外，在確定好商品後，可以同時思考後期的拓展和流通的渠道，如廣告、活動、平面媒體、App 推廣等，以加強吉祥物的宣傳效果。

接下來，我們將為讀者展示優秀的吉祥物設計作品，開啟設計師的創作靈感。以及收集了在不同領域中知名度遍及全球，並被廣泛認可的吉祥物設計作品，通過詳盡地解析其設計過程，讓讀者更系統、更全面地瞭解這些優秀吉祥物誕生的背後故事，啟發設計思維，提高設計深度。

A glimpse of
mascot image

吉祥物形象介紹

達克比品牌形象設計

設計：劉東博

這是一家以經營文具爲主的電商品牌吉祥物。設計師將鴨嘴獸的嘴型與品牌名字中的英文字母 B 結合。

加州大學歐文分校吉祥物概念設計

設計：Tatsuya Kurihara

這是為美國加州大學歐文分校設計的一個概念吉祥物。

Eagleton

設計：Richard Longhi

Realtree 品牌吉祥

麒麟

設計：3.3
production Limited

中國香港弘立
書院的吉祥物
麒麟

Crazy Koala

設計：Adrian Pontoh

一家電腦科技公司的吉祥物

**Mikku,
The Guardian**

設計：J&B
Design Studio

2017 印 度 GoGreen
馬拉松比賽官方吉祥物
Mikku, the Guardian

Heartland 麥片吉祥物

設計：Rudolph Boonzaaier

穀物產品品牌的
兩隻吉祥物

Katsu-chan

設計：Tomodachi

墨西哥克雷塔羅的當地日本餐廳 Tsuru 的吉祥物。

時間旅行者

設計：深圳卷云設計顧問有限公司，鄭云

旅行箱公司吉祥物

Falconer mascot

設計：Taichi Kosaka

曾以養鷹而著名的城鎮吉祥物。

対馬の仏像返してサランヘヨ〜
ブツニャン

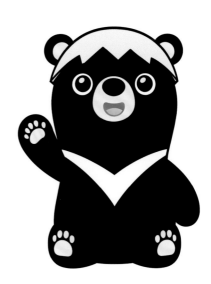

仏像… 返してサランヘヨ〜

對馬市非官方吉祥物

設計：TOE Ltd.

Buznyan 的設計初衷是希望能喚起人們對佛像的敬畏之心。

Color the World
Squirrel Mascot

設計：Squid&Pig

該吉祥物是爲中國美術學院所舉辦的一個兒童活動「繪出你世界」所設計的。

巧心熊

設計：NIAS 尼亞斯娛樂整合行銷

零食品牌「巧心品」吉祥物

浴火鷹雄

設計：自然光設計

基隆市一家消防機構的吉祥物。

Wowmonster

設計：Seerow Unni

視頻製作
工作室 Wowmakers
的吉祥物。

charary

設計：Netcreates
Company Limited

一家以設計角色為主的公司設計
的幾個角色。

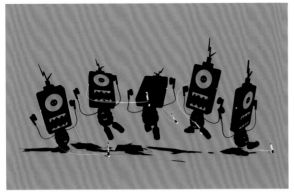

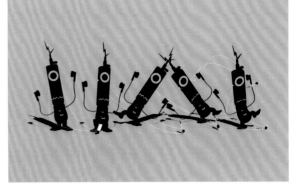

Ipod + Ipod shuffle
設計：LOWORKS Inc

爲推廣 ipod 和 ipod 數據線而生的一套 3D 角色。

Wapuus
設計：Maria Shyrokova

Wapuus 是 爲 了推廣日本的一個軟 體 WordPress而設計的吉祥物。

Mr. Potato
設計：Farshad Aref-far

提供冷凍法式薯條的餐館品牌吉祥物。

Libre Office
Mascot Entry
設計：Nicole English

公司吉祥物。

Penny the Penguin

設計：Ziersch Sports Branding

第十二屆國際游泳錦標賽吉祥物。

Kiwi Braggart

設計：Taichi Kosaka

這是一家蛋糕店的吉祥物。該吉祥物的設計結合了當地的特產 -- 獼猴桃的形象。

ROSE

設計：Hiroshi Yoshii

以「春天」和「花朵」爲主題的春天百貨商場成立 150 周年吉祥物。

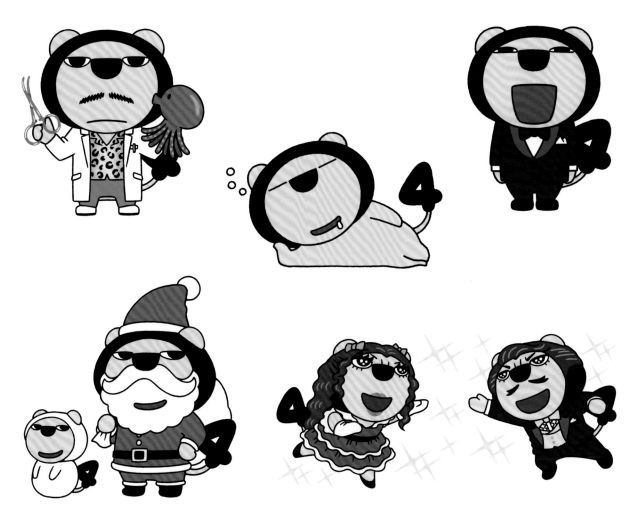

Liyonchan

設計：P3-Peace Co,Ltd.

日本每日放送電視台的主要角色，
也是第四頻道的吉祥物。

Korosuke 和 Tama-chan

設計：iDw / Isokari
　Design Works

從故事「哥倫布的雞蛋」中汲取靈感，給「蛋蛋俱樂部」設計的吉祥物。

茄子快傳吉祥物

設計：09UI Design Studio

傳輸軟體「茄子快傳」吉祥物。

Doggy Cop

設計：Taichi Kosaka

這是為一所注重安全防護的大學所
設計的吉祥物。

角色設計

設計：Daisuke Kishimoto

代表不同企業的吉祥物形象。

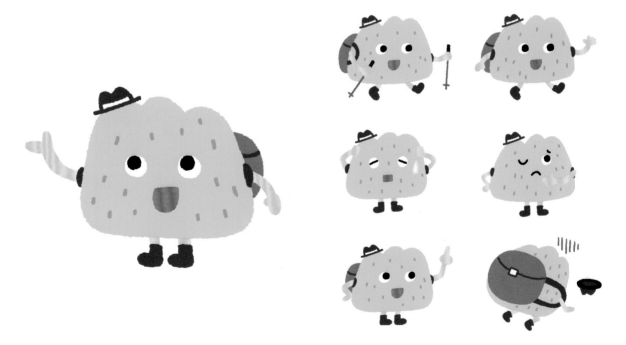

Mountain mascot

設計：Taichi Kosaka

這是為一本主題為戶外爬山活動的
圖書設計的吉祥物。

Bison and Bearver

設計：Akira Yonekawa

OKLEMERICA 品牌吉祥物

Vuzzy

設計：Sopp (Do Mino)

這是根據韓國國家足球隊的官方吉祥物 Vuzzy 而設計的一個玩具。

Club Mahindra
俱樂部吉祥物

設計：MINAL MALI
& YOGESH MALI

吉祥物的造型根據俱樂部的心形商標設計而成。

角色設計

設計：Simon Oxley

GitUne 公司設計的角色形象，
用於啓發受衆靈感。

Hexley the Platypus

設計：Jon Hooper

Hexley 是蘋果公司的一個 Darwin
操作系統非官方吉祥物。

Suni the Caterpillar

設計：Puty Puar

這是給一家善於將天然有機的甘藍加工成薯條和爆米花的品牌設計的吉祥物。

小豹王（德瑞克）

設計：自然光設計

這隻名字在古德文中意指「統治者」的小豹王 DEREK（德瑞克）是一個籃球隊的吉祥物。

萌萌和博學先生

設計：周賴靖競

萌萌和博學先生是中山大學 85 周年校慶吉祥物

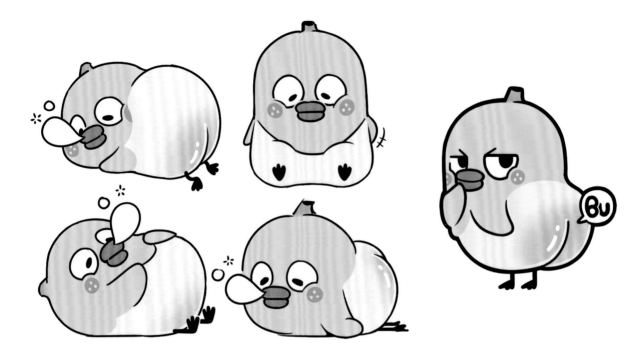

香蕉鴨

設計：王小鹿

這是為「面館表情」App 設計的吉祥物。

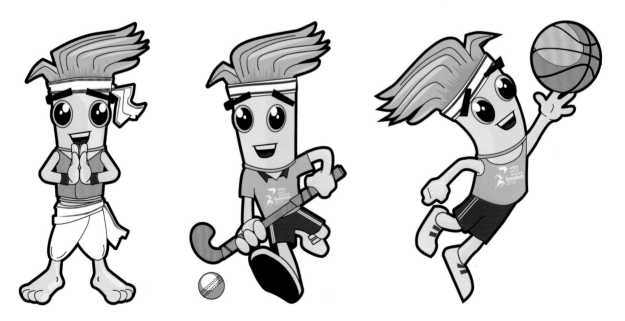

Bhaiti

設計：Thomas Grey Manih

印度古瓦哈提市（Guwahati）第 49 屆 Inter IIT Sports Meet 運動會吉祥物。

Ivy
設計：PurpleDash Branding Boutique

Ivy 是 PurpleDash 工作室的吉祥物，用於給客戶傳達有趣的訊息。

VHI Superbowl Blitz
設計：Old Dirty Dermot
Design & Illustration

這是一個集音樂、足球、NYC（紐約市）等相關元素於一體的吉祥物設計。

Vanessa

設計：Alvaro Toro Jaramillo

哥倫比亞那不勒斯莊園主題
公園吉祥物。

第六屆南美洲麥德林全運會吉祥物

設計：Alvaro Toro Jaramillo

該吉祥物的設計靈感來源於當地
的一種特色鳥類。

Tonokappa

設計：Happy Paint Work

一個受日常生活啟發而創作的個人吉祥物作品。

網站吉祥物

設計：P3-Peace Co., Ltd.

P3-Peace 公司官網吉祥物。

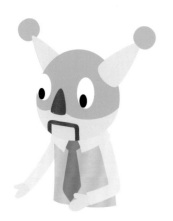

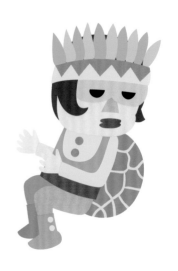

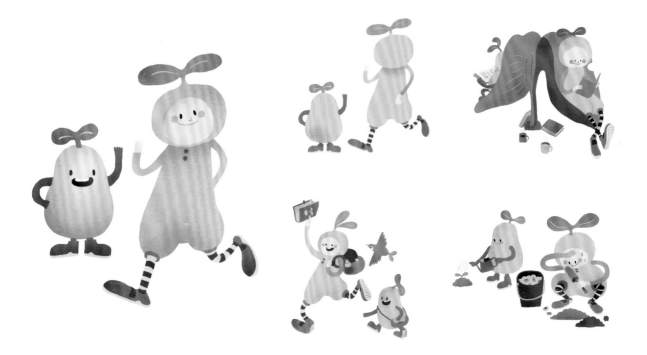

荳荳與蛋蛋

設計：Mind Slow WORKROOM

荳荳與蛋蛋是一個以「光合作用」
爲主題的廣告吉祥物。

角色設計

設計：Shizuka Ishida

公司吉祥物

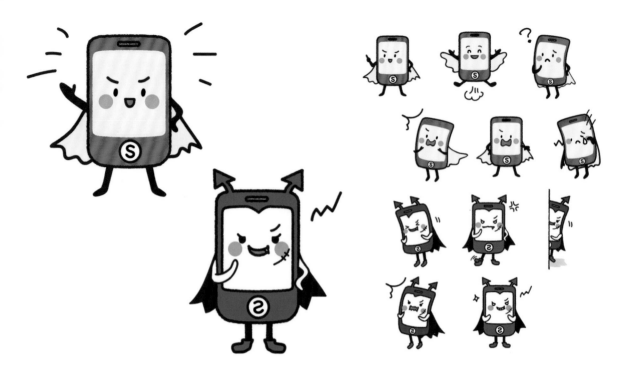

Sumazou 和 Devisuma

設計：Queserser & Company

Sumazou 和 Devisuma 是「透過簡單的指引普及手機使用安全常識」的吉祥物。

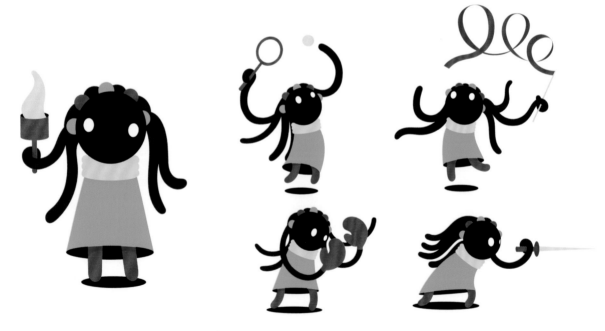

開普敦奧運會吉祥物概念設計

設計：Kim Kaddouch

這是為 2018 開普敦奧運會設計的一個學生作品。

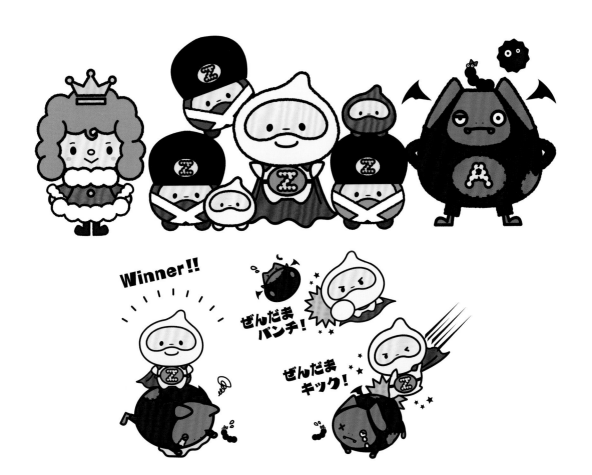

ZEKKUN 和 AKKUN

設計：Queserser & Company

Hikarudou 藥店吉祥物，用於宣傳與腸道健康有關的知識。

P-chan

設計：ipassion Co., Ltd.

P-chan 是一家顧問公司的吉祥物。

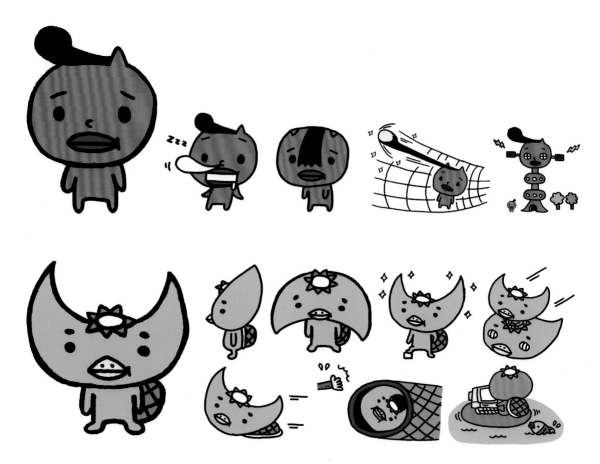

Mimasan

設計：Takafumi Sakamoto

Mimasan 是藝術團體 Kinakijimamimasa 的
年度會展吉祥物。

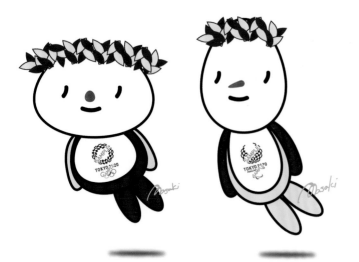

Fu-wari 和 Yu-rari

設計：A HIRAGADESIGN

這是設計師為東京 2020 奧運會構思
的非官方吉祥物。

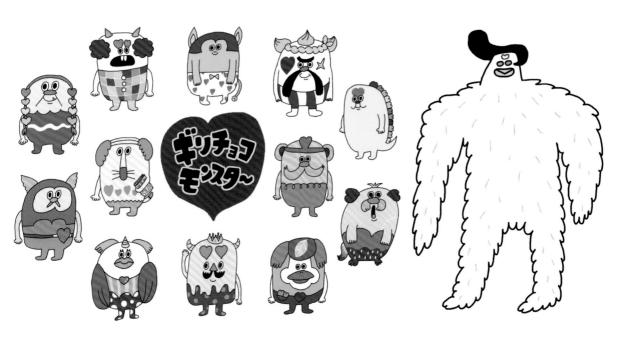

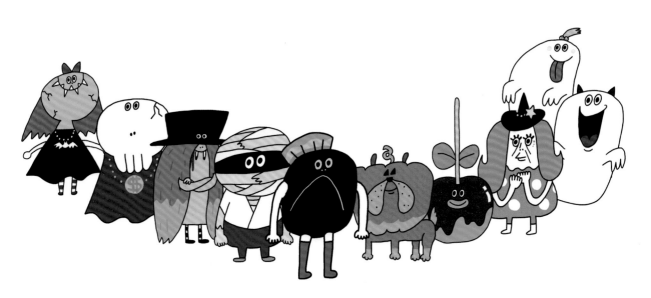

Wakame DARUMA

設計：P3-Peace Co., Ltd

這套角色的設計以日本傳統玩具 ——
不倒翁爲原型。

CM character

設計：Hiroyuki Morita

這是為一家生產調味品的公司設計的吉祥物。

RYUKA

設計：Hiroyuki Morita

這是一所大學的吉祥物，其設計元素結合了
學校的名字和位置特徵。

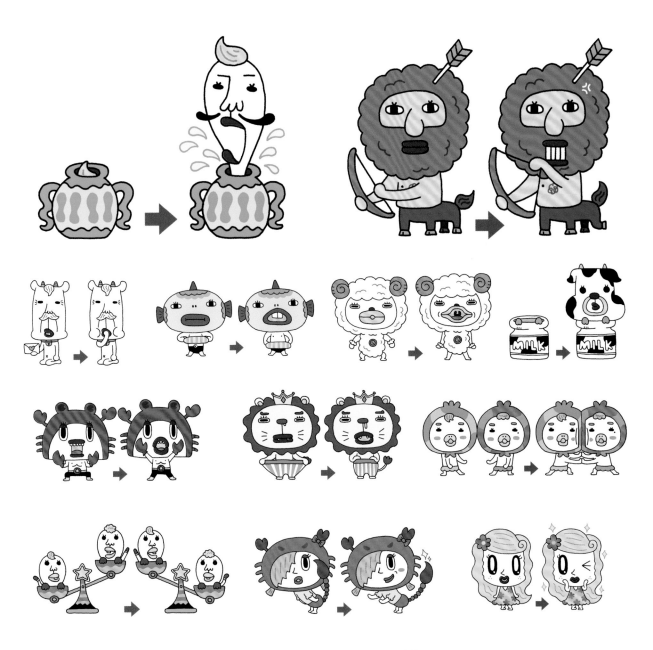

監控系統的吉祥物

設計：Hiroyuki Morita

西日本旅客鐵道公司車內監控系統吉祥物。

電視節目吉祥物

設計：Hiroyuki Morita

這些是日本 NHK 播放的一個節目中的角色。

皮呦和小海寶

設計：廈門萌扎文化傳播有限公司

皮呦 & 小海寶為在 90、95 後推廣萌系文化而設計的角色形象。

Polaris

設計：Alvaro Toro Jaramillo

Polaris 是一家叫 Puerta del Norte Mall 的商場吉祥物。

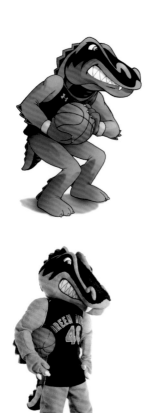

Slater — the Gator 和 Blue Dragon

設計：The Mascot Company

Slater — the Gator 和 Blue Dragons 分別是美國綠河大學和克拉克學院（一所非盈利性組織中學）的吉祥物。

Isewanko

設計：Hiroko Sato

日本三重縣的吉祥物，爲了在第 27 屆全國甜食博覽
會上推廣當地小吃而設計。

ANIMAL ROBOT

設計：Hiroko Sato

這是以「動物和機器人」爲主題
而設計的一些角色形象。

ALEMANHA

BÉLGICA

CROÁCIA

EGITO

ESPANHA

MÉXICO

PORTUGAL

SUÍÇA

BRASIL

Mascote do dia

設計：Thiago Egg

足球主題相關的貼紙設計的角色。

經典案例分析

Miffy 米菲

設計：Dick Bruna

米菲是藝術家迪克·布魯納的經典創作角色，已經風靡全球數十載，並贏得了眾多兒童和父母的喜愛。米菲的外在形象看似簡樸、易於記憶，實則蘊含了豐富的內涵。

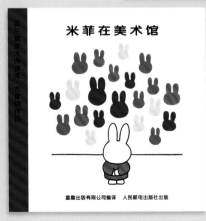

米菲的繪本系列
© Mercis bv

● 從手繪開始

首批米菲繪本是用鉛筆和畫筆繪製而成的。迪克•布魯納先創作出素描稿，然後用顏料上色，最後加上黑色的輪廓線。

隨著 1963 年米菲造型上的新變化，布魯納的創作手法也發生了改變。這一改變部分來自印刷商的請求，否則，在印刷前就不得不將黑色輪廓線先從畫作上分離，這是一個非常耗時的過程。布魯納透過在黑色輪廓線和色塊間繪製一根白色細線來解決這個問題。但是使用這種方法的時間很短暫，後來他採用了以剪刀為工具的新工作方法，並在以後的工作中一直沿用這種方法。

1. 草圖

迪克•布魯納在透明紙上先創作出線稿。

2. 水彩紙

如果是滿意的畫作，他會在畫稿下放一張水彩紙，用硬芯鉛筆描出這幅畫，這樣就能看到輪廓了。

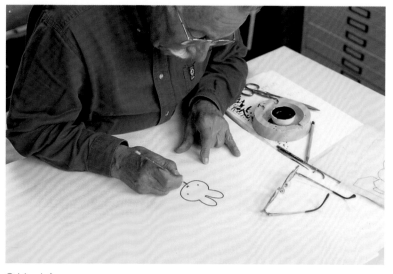

3. 輪廓

他用筆刷和稀釋的廣告顏料來繪製黑色輪廓線。如果當中出了錯，他便會從頭開始。「塗改」可不是迪克•布魯納的工作方式。這種繪制筆法產生了布魯納線條微微的「震顫」效果。

4. 膠片

當輪廓在紙上完成後，畫稿將被轉移到膠片上。然後布魯納開始考慮用色，例如米菲該穿藍色還是紅色的衣服呢？氣球應該是黃色還是綠色呢？

5. 著色

印刷商為布魯納提供了專屬於他的布魯納色紙張。這些顏色只用於布魯納的繪本，看上去像是三原色，但又有一些不同的特別之處。它們其實添加一些黑色、增加少量的灰度來與標準的三原色作區分。布魯納將這些顏色特別的紙張剪成不同形狀。

6. 繪本

如果紅色的衣服不對，他會再剪下一張藍色的。這種方法使布魯納不用重新繪製就非常容易地修改畫面。最後，這些色塊的剪紙形狀連同有著黑色輪廓線的膠片一起被送去印刷。

● 藝術家 迪克•布魯納

米菲的創作者迪克•布魯納先生擁有自己獨特的設計風格，這些風格也被稱為「布魯納設計」。用他的話說，「我創造了一個世界。這個世界裡的一切，因孩子們的無窮想像而豐滿、充實。」其設計風格往往讓他的作品充滿魅力。

什麼是「布魯納設計」呢？

具體來講，「布魯納設計」風格可分為兩種，一種是最基本的或者是標準的設計風格，而另一種則是依照基本風格演變出的其他風格，以適應新的設計特徵（表1）。
除了這些基本的設計風格外，我們還總結了一些其他明顯的設計特點。

基本風格	新風格的演變
黑色輪廓線配以傳統布魯納顏色	柔和的顏色
明亮的布魯納顏色：紅、藍、黃和綠	不同顏色的組合但從同一調色板演變出來
最能吸引小朋友	不同風格的組合，但整體設計歸於整潔和簡單

1. 少即是多 — 力求簡化
「少即是多」，這是迪克•布魯納創作的原則，也是動力。
迪克•布魯納的藝術風格獨樹一幟，擁有簡單的魅力。極簡的構圖為孩子們留下了巨大的想像空間。他的作品以畫筆描繪出粗黑的輪廓，也被稱作「有心跳的線條」，充滿力量。這些自信的線條旨在傳遞關懷與溫暖。

和繪畫一樣，迪克•布魯納在文字版面上也力求最簡。他總是使用無襯線字體（sans serif typeface），讓每個字母的線條都保持簡潔。在他的書裡，如非必要，標點符號都被盡可能地省略。甚至連大寫字母，也不能在文本中出現。

2. 布魯納色 —— 獨有的基礎色

迪克•布魯納在顏色的選擇上挑剔而堅持：紅、黃、藍、綠、黑，偶爾也會使用棕色或灰色，而中間色，如橙色是極少出現的。紫色更是迪克•布魯納圖書的絕緣體。

這些迪克•布魯納鍾愛的顏色是基礎色，同時又是獨特的。例如紅色，迪克•布魯納希望它比標準意義上的紅更溫暖，因此在調色時加入了一點橙色。而普通的黃色，色調偏冷，需要加入少許紅色以使其更熾熱一些。這些獨一無二的配色，讓迪克•布魯納的作品特徵鮮明。今天，這些顏色索性就被稱作了「布魯納色」。

3. 積極正面的形象

無論故事中的角色在做著什麼，迪克•布魯納總是讓他筆下的人物與讀者以正面目光交流。偶爾，我們也會看到一些角色的背影，但從來不會有側面的形象出現。這樣坦然、平視的正面形象，讓角色的展現更有力度，也成為迪克•布魯納的標誌性特徵之一。

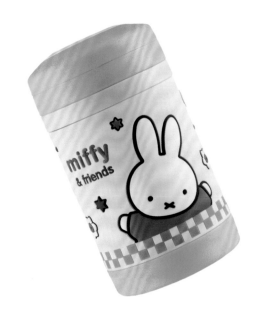

● 周邊應用

最初出現在繪本上的米菲也逐漸獲得其他領域的關注，並被廣泛應用於各種產品中。從這些產品中，我們也不難發現藝術家的設計魅力，如顏色的應用，線條輪廓的變化等，讓產品本身也被賦予了特別的含義，傳承了藝術家的設計精神。

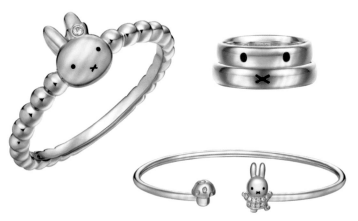

保溫瓶

溫暖的布魯納紅，醒目的黑色框線，極簡的設計完美表現了米菲的純樸可愛特質。硅膠材質外殼讓米菲造型獨具質感，也更方便任何年齡使用者輕鬆手握，就像米菲作者在故事的每個細節都會考慮到讀者的感受。

珠寶

米菲珠寶的設計其實很簡單，但簡單的線條卻能傳遞出積極樂觀的生活態度。無論世界如何變幻，米菲還是那樣天真爛漫看世界。

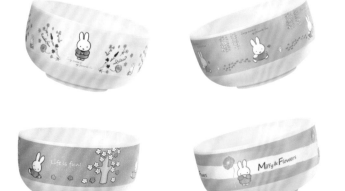

米菲花瓷碗

瓷的特點是潔白光潤、通體透光、健康環保。米菲的線條依然簡潔清新，但已不再侷限於童書中的形象。更柔和的色調和生動的場景，將米菲與我們的日常生活緊密相連。

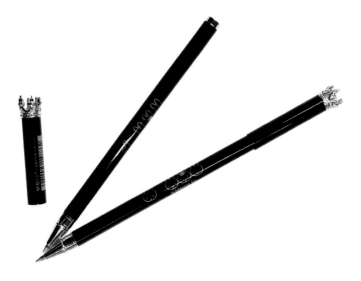

米菲皇冠金屬筆

越是簡單的設計，表現設計本身的美感難度就越大。想要簡單就要捨棄不必要的功能和裝飾，回歸商品原本的功能。這款米菲皇冠金屬筆採用了單一色的輪廓線清晰刻在纖細筆身上，充分反映了米菲形象在藝術上成功秘訣：少即是多。而這款筆的筆蓋同時又採用了米菲造型中的皇冠造型作為裝飾，讓一支普通的書寫用筆變得有趣而特別，書寫間仿佛是在揮動魔法棒，記錄奇妙瞬間。

 © Mercis bv

Mercis bv

自 1971 年起，Mercis bv 機構一直負責迪克•布魯納先生所有的作品版權相關工作，並參與所有與之相關的品牌中。Mercis 機構監督所有的插圖設計以及與插圖相關的產品生產品質。所有的設計在正式印刷生產前都需要得到版權管理機構的認可，並符合迪克•布魯納的人生哲學。

迪克•布魯納的作品受到了全世界兒童的喜愛。是因為尊重，Mercis bv 也是以同樣的標準領導品牌 --- 小孩都用自己獨特的視角去理解這個世界。Mercis 也在實踐中不斷地鼓勵和支持小孩子們的獨立思考。Mercis bv 的基本要求是內容無害、品質可靠、主題經典且沒有爭議。Mercis bv 的使命是鼓勵小孩子發展自我，重視自我，通過自己的方式去表達。

史努比

設計：Charles M. Schulz

數十年來，史努比憑藉第一次出現在《花生漫畫》中查理•布朗心愛的小狗夥伴形象走入人們的視野，並逐漸得到關注。在過去的 70 年，史努比已成為《花生漫畫》粉絲最喜愛的角色。無論是他作為美國國家航空暨太空總署阿波羅任務的非官方吉祥物，或他在經典電視中扮演的角色，還是作為流行的史努比絨毛玩具，他真正成為世界上最著名的米格魯。

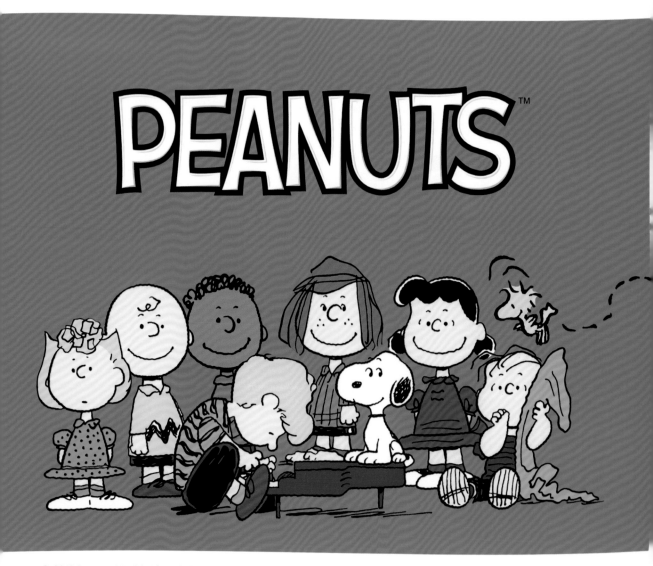

史努比與《花生漫畫》

1950 年 10 月 2 日，美國七家報刊的娛樂專欄裡出現了三個小孩形象。之後的五十年裡，查理•布朗、佩蒂、莎莉以及一系列完整的角色永遠地改變了周日漫畫的面貌。如今，《花生漫畫》成為最受歡迎且最有影響力的漫畫之一。

有共鳴的性格設定

《花生漫畫》的一個很大吸引力在於每個人都可以從中找到自己的身影。在各式各樣聰明可愛的人物中，每個人都可以從角色中對應自己：從可愛的、屢屢失敗的查理•布朗，到自信、愛做白日夢的史努比（查理•布朗的小獵狗），再到愛挑剔、愛生氣的露西。每個角色都有鮮明的性格特徵。

左邊是《花生漫畫》中的主要角色以及不同年代下一些角色的變化。

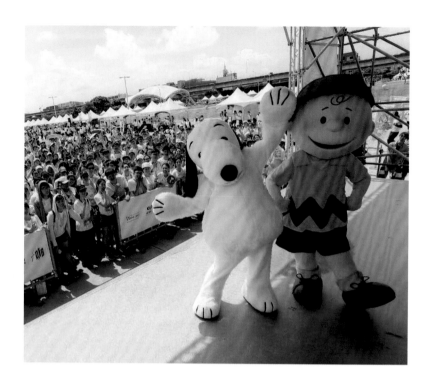

漫畫的成功催生了屢獲殊榮的電視特別節目、一部經典的舞臺音樂劇《你是一個好人，查理・布朗》、CGI 動畫電影、主題公園的周邊景點以及眾多授權商品。

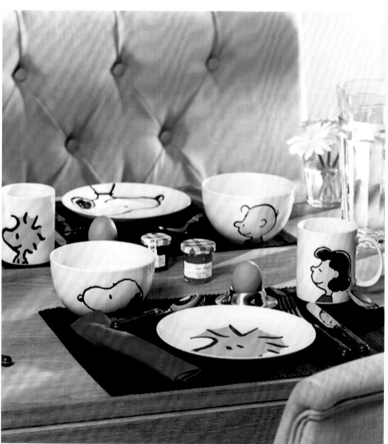

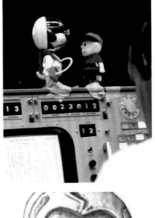

史努比與 NASA

半個世紀前，美國國家航空暨太空總署已經將花生家族中的史努比選為內部吉祥物，推廣太空安全知識。其後在 1968 年，美國太空總署再推出了一項特別榮譽，史努比銀獎，授予當時在太空工作中表現傑出的優秀員工和承包商，並在 1969 年，將阿波羅 10 號的登月艙直接以「史努比」來命名。

50 年後，為了慶祝阿波羅登月 50 周年，美國太空總署宣佈了一項全新的太空協議。這份協議旨在激發下一代學生對太空探索和科學、技術、工程、數學（STEM）的熱情。

這次合作提供了一個機會，可以配合 NASA 的外太空探索任務的內容，用太空主題計畫來更新花生漫畫的角色。

SNOOPY
1969 - 2019

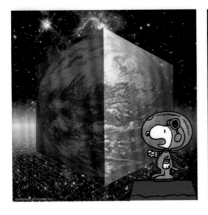

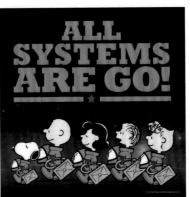

史努比與全球藝術聯盟

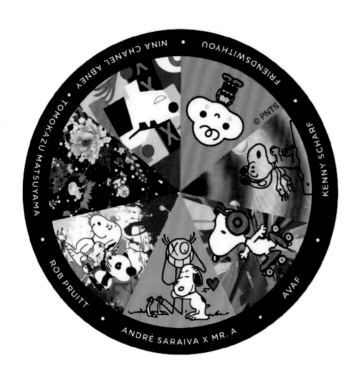

雖然創作者查爾斯•舒茨沒有稱自己為藝術家，但是在他筆下創作的角色形象和動人的故事對眾多作家、製片人、歌曲作家、畫家和雕刻家都產生了重要的影響，其中包括七位參與了「花生漫畫全球藝術家聯合會」的優秀藝術家。這個組織會把大家鍾愛的《花生漫畫》角色如史努比等，以新穎的、激動人心的方式帶入現實生活中，與公眾互動，分享背後的藝術。

集結的七位著名當代藝術家是 Kenny Scharf、Rob Pruitt、Nina Chanel Abney、AVAF、FriendsWithYou、Tomokazu Matsuyama 和 André Saraiva X Mr. A。這些藝術家將對舒茨的創作進行重新解讀及構思史努比和查理•布朗這樣的經典人物，並融入個人風格。

該項目於 2018 年春季啟動，使用了來自全世界七個城市的公共壁畫，並將繼續推出新的公共藝術品和商品，直至 2019 年以後，開始與紐約 STORY 合作並發佈限量款式服裝、配飾和收藏品，彰顯藝術家們獨一無二的創作。

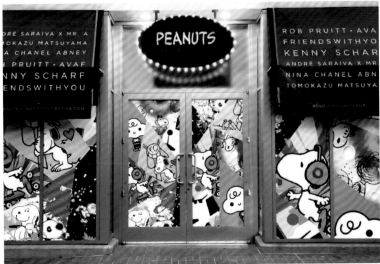

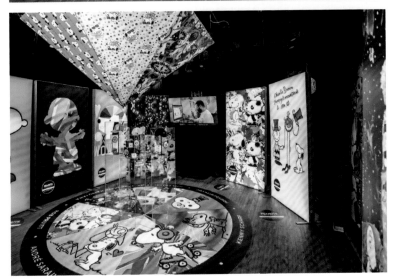

Twin Cities In Motion®
吉祥物

設計：設計：Fuzzy Duck®

這是 Fuzzy Duck® 為 Twin Cities In Motion® 訂製設計的
吉祥物。Twin Cities In Motion® 是一個推廣年度跑步比賽
的組織，包括在美國排名前十的美敦力雙城馬拉松。

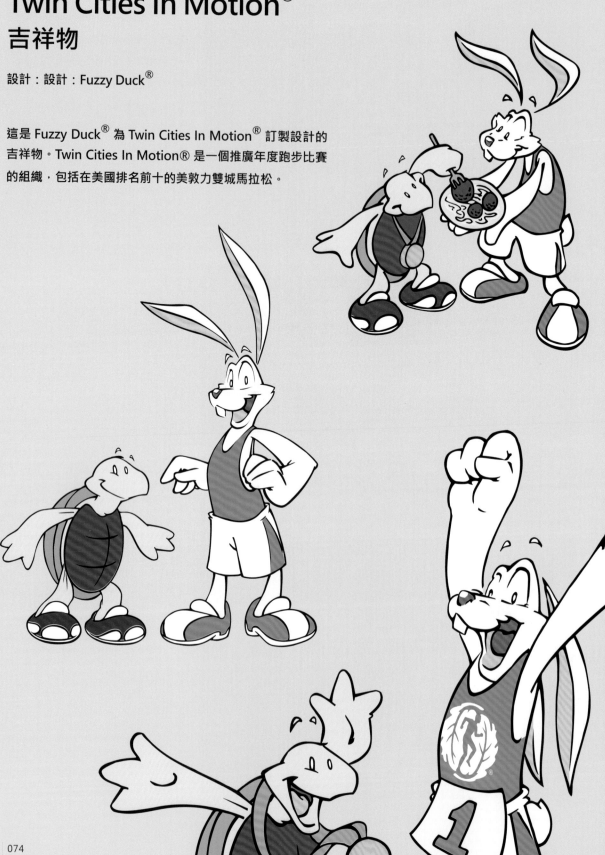

● 設計定位：推動全家人參與

一開始，客戶沒有給設計公司提供任何有效的訊息，也沒有明確的設計方向，幾乎是留下空白。為了縮小範圍以及避免浪費時間在無效的事情上，設計公司決定以提問的方式來解決，並將這些問題分成不同的類別分成：

如 1. 品牌理念、2. 吉祥物的設計定位、3. 主要和次要受眾、4. 關鍵信息、5. 決策者的個人審美和 6. 吉祥物需要傳達的特別使命及目的。

透過這些問題，設計師們最終從客戶口中得到了一個關鍵信息，即吉祥物的設計意義在代表小孩和家庭的參與，而並不僅僅是組織本身。但只有這樣一個信息還是遠遠不夠的。

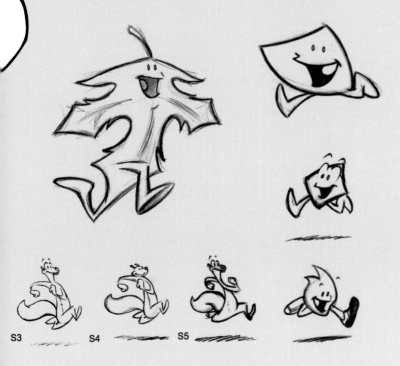

S3　　S4　　S5

● 原型選定：寓言故事

「應該要有多少個角色？這些角色應該是人、動物，還是物體呢？這些角色應該表現事件參賽者的情緒嗎？」帶著諸多的疑問，設計團隊開始了各種可能性的嘗試。在與客戶溝通的過程中，整理了一些相關的口頭和書面信息，又得出了一個關鍵點：吉祥物的原型選定範圍光是動物，遠遠不夠的。

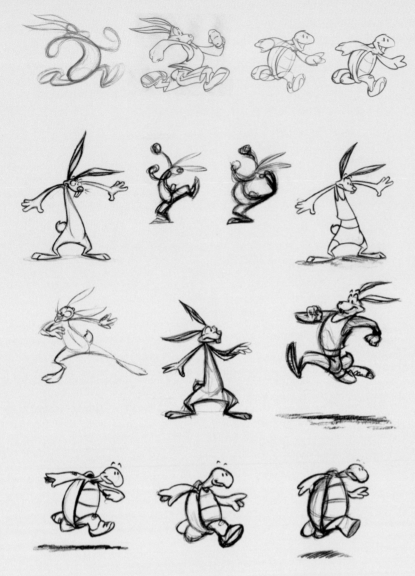

在決定某個具體的動物前，設計團隊又開始了各種嘗試，有考慮代表人類最佳跑步夥伴的小狗，也有考慮代表跑步速度的松鼠。受伊索寓言《龜兔賽跑》（該故事講述的是烏龜與兔子賽跑，意在鼓勵水準不一的參賽者）的啟發，他們最終決定選擇烏龜和兔子兩個角色為本次的吉祥物形象，以此傳遞參賽的核心理念——過程比結果更重要，同時對主辦城市明尼阿波利斯和聖保羅表達致意。

兔子的耳朵長度剛好超過身高的一半。

兔子的身高相當於四又三分之二大小的兔頭總和。

● 造型與細節設計

在確定好具體的動物後，設計公司開始繪出各種插畫風格的草圖，以幫助確定這對角色的形象。在此過程中，角色的性格特徵也初具雛形。

接下來，設計師繪出具體的圖形，以及考慮配色、尺寸關係和品牌元素的運用。在此基礎上，該組織品牌的商標被運用在兔子的胸前和龜殼背上。

配合競技精神，設計師根據角色的性格特徵設計出不同的動作。這些動作之後也被運用在了推廣工具上。

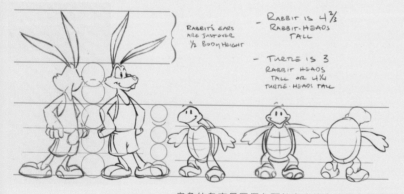

RABBIT'S EARS
ARE JUST OVER
1/2 BODY HEIGHT

- RABBIT IS 4 3/2
 RABBIT HEADS
 TALL

- TURTLE IS 3
 RABBIT HEADS
 TALL OR 4 1/4
 TURTLE HEADS TALL

烏龜的身高是三個兔頭的高度總和或四又四分之一個龜頭高度的總和。

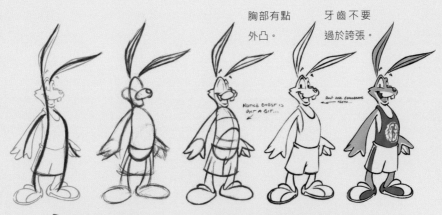

胸部有點
外凸。

牙齒不要
過於誇張。

PLEASE PAY ATTENTION
TO S·CURVE RELATIONSHIPS
BETWEEN EARS AND BODY
POSITION IN OVERALL
ATTITUDE...

請保持耳朵和身體姿勢
整體上呈 S 曲線形。

RABBIT HAS CLEAN, SIMPLE BUILD —
NOT OVERLY MUSCULAR — HE IS LEAN
AND UPRIGHT — NOT SLOUCHY

兔子乾淨、清新，不屬於肌肉型，
但是他充滿能量、精神抖擻。

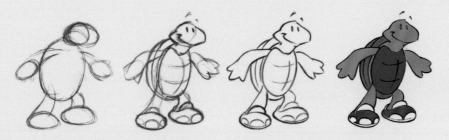

TURTLE IS ALWAYS BALANCED TO
SHOW WEIGHT OF SHELL ON HIS
BACK — ARMS OUT SLIGHTLY —

烏龜總是將背後的龜殼重量往下
壓以及將手臂稍微往外延伸來尋
找平衡。

KNEES SLIGHTLY BENT — LEANS
FORWARD A BIT TO COUNTERBALANCE...

微曲膝蓋、身體前傾，就能很好地找
到平衡了。

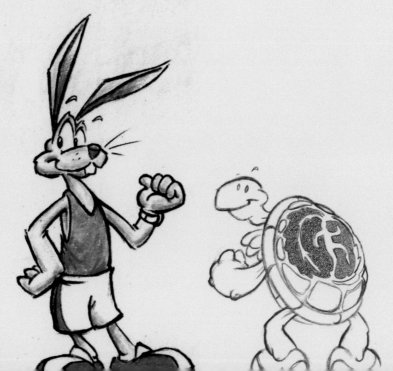

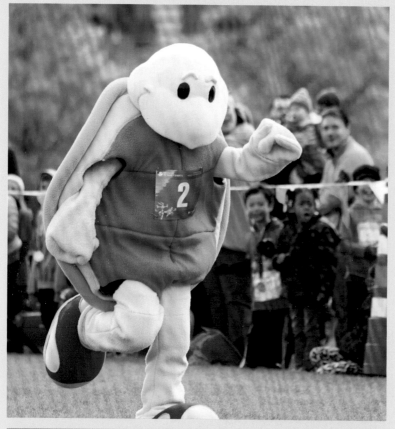

在吉祥物確定後，取名成為一件必要的事。該組織透過將角色的形象公開給組織內部的人來投票決定。加上經過合法的審核，「Harry 和 Shelly」誕生了，分別代表兔子和烏龜。同時設計團隊給這兩個角色發明了自傳和一些背景故事，以突出它們的性格特徵和增強話語權。

公眾互動

考慮到吉祥物將會在大眾面前進行表演，以及與小孩和大人互動，設計公司還參與後期服裝的設計和製作。在策劃期間，他們也遇到了各種問題。例如：既要滿足不同身材的演出人對兩套角色服裝的要求，又要保證這兩個角色服裝的比例不變。於是，他們開始給每個吉祥物訂立不同的身高標準，然後選擇志願者來進行測試。最後，還讓兔子的耳朵在視覺上看起來會更「高」對比烏龜的矮小。

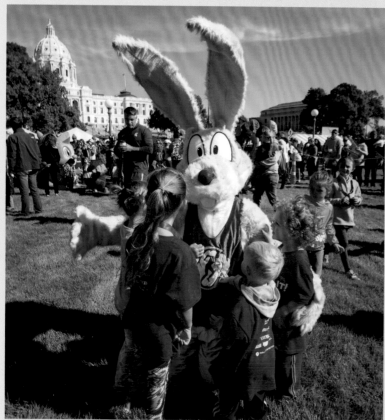

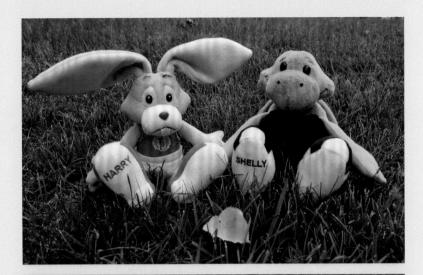

除了透過在公眾面前表演的方式來加強宣傳效果外,設計公司還將吉祥物運用於其他宣傳上,如廣告、社交媒體、網站標識和其他網路;同時,也應用於一些宣傳產品上,如服裝、參與者獎牌、玩偶等。為了保持周邊產品的色彩符合平面設計的形象以及一致性,設計公司還使用了pantone色。

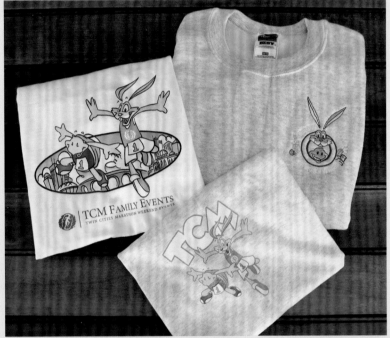

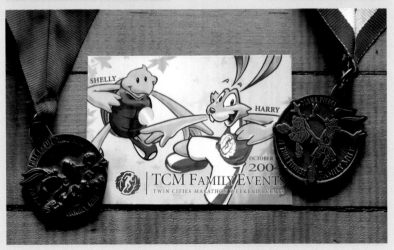

東京 2020 奧運會吉祥物

設計：Ryo Taniguchi

經過數月的甄選，東京 2020 年夏季奧運會吉祥物浮出
水面，而該吉祥物的最終決定權屬於日本的所有小學生，
是他們最後關鍵性的一票誕生了本屆奧運會的吉祥物。
藍色吉祥物命名為 Miraitowa，是東京奧運會吉祥物；
櫻色吉祥物命名為 Someity，是東京殘奧會吉祥物。這
兩個吉祥物雖然擁有不同的性格特徵，但是他們始終攜
手並進，傳遞東京 2020 奧運會的美好願景，成為奧運
會史上最具有「未來感」的吉祥物。

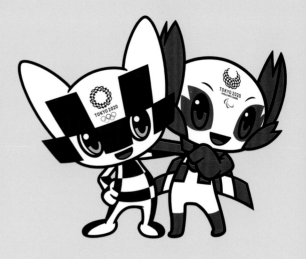

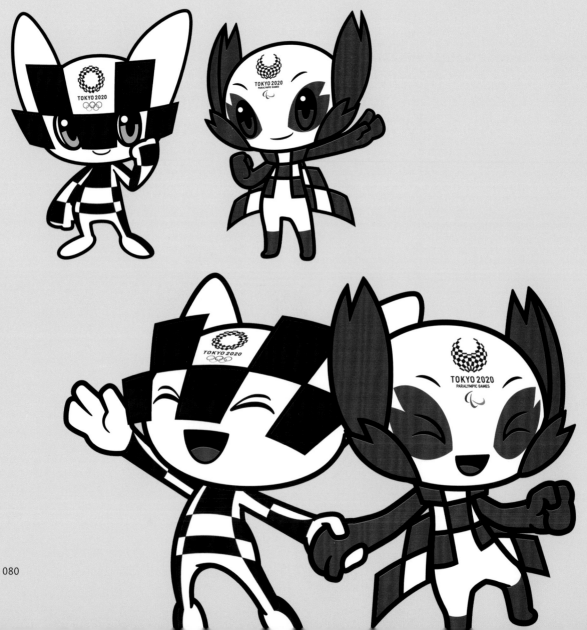

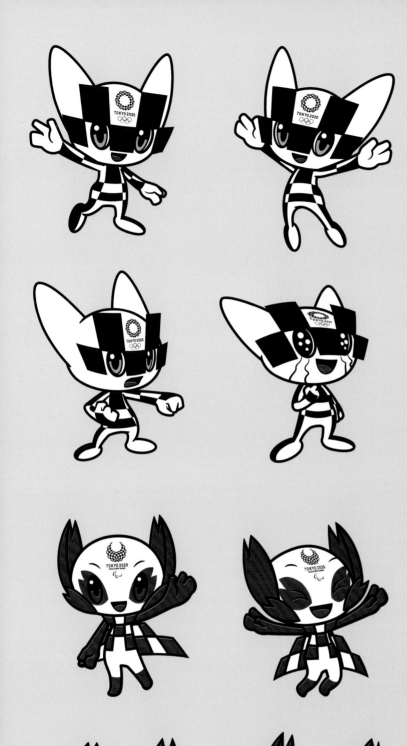

● 設計定位

在進行具體的吉祥物形象設計前，設計師需要提前構思好吉祥物的性格特徵，以及被賦予的「世界觀」，從而準確地傳遞奧運會精神，完成吉祥物的使命。同時也有助於之後的造型設計、細節豐富和色彩應用等。

結合 2020 東京奧運會的承辦精神，即三大核心理念：「全力以赴、接納他人、傳遞未來」，設計師分別賦予東京奧運會吉祥物——Miraitowa 和東京殘奧會吉祥物——Someity 以下的性格特徵：「Miraitowa」代表充滿永恒希望的未來。他重視傳統文化和創新，站在資訊的最前端，他正義凜然、運動神經超強；「Someity」擁有內在的超能力，且熱愛自然。她的超能力使她可以和岩石、風對話，並且還能夠通過眼神來移動物體。

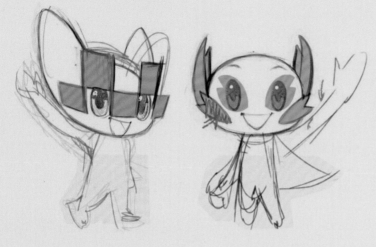

根據吉祥物被賦予的性格特徵，設
計師開始造型設計。

吉祥物 Miraitowa 的造型設計中
運用到的主要元素為矩形圖案。
該矩形圖案並不是普通的矩形形
狀，而是奧運會會徽的主要設計元
素——組市松紋矩形圖案，且該
矩形的形狀有三種，主要分佈在吉
祥物的頭部和身體設計中。

而 Someity 的造型設計中運用到
的元素除了矩形形狀外，還有日本
的國花櫻花的花瓣。設計師將櫻花
花瓣設計成一個觸感器裝飾在臉
部兩側，用來接收和傳遞心靈感應
信號。

接著是標準表情，在造型設計中，
設計師也為每個角色設計了一個
標準的姿勢。該姿勢結合了運動員
的精神面貌，採用「握拳式」給所
有運動員注入能量、鼓舞士氣。

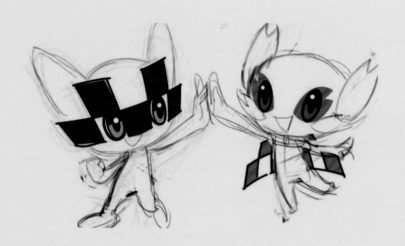

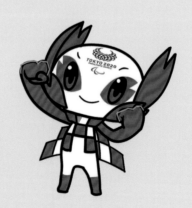

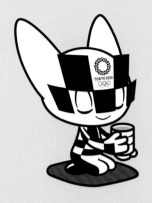
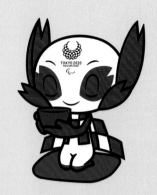

豐富細節

為了突出東京 2020 奧運會的承辦特色,以及主辦國的文化底蘊,設計師對其造型進行了更多細節來豐富他,以呈現一個更獨特的吉祥物形象。

在日本,無論是日常生活,還是重大節慶,民眾都十分注重文化禮儀,並贏得了全世界的好評。而將這種禮儀精髓表現得淋漓盡致的可謂是日本茶道了,因此也運用了其中的元素,以凸顯日本禮儀之國的特徵。

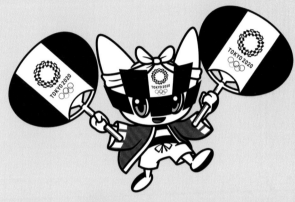

表現獨特的日本文化的另一方面離不開豐富多彩的節慶活動。以盛大的夏祭為例,該節日與日本各地區的歷史和民俗精神密切相關。每年的各種夏祭活動盛典都吸引了全世界遊客紛紛前往。人們在參加這些活動時,會雙手拿著扇子,刻上各種人物或圖案,傳遞各自的美好心願,因此扇子在該吉祥物的設計中也被賦予了特別的含義,刻上東京 2020 奧運會的會徽圖案,正是表達了人們對此次奧運會的祝福和期望。

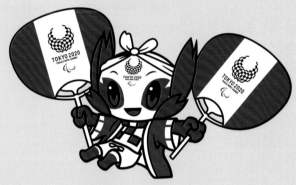

服飾

夏日祭中,有一個最古老的節慶活動叫「花火大會」。在慶祝該節日時,人們會穿上日本的傳統浴衣,並在夜晚欣賞璀璨的煙花盛會。該吉祥物的服裝設計正是與這種傳統的浴衣有關。

動作衍生

這些細節的豐富除了看出日本的文化特徵外,還需要反映國際奧運會的舉辦精神,因此也結合了許多與奧運會比賽相關的元素,如「接力棒」、「號角」、「指示牌」等。這些元素也成為後期動作衍生設計的主體,並與嘴巴形狀相結合,傳遞出豐富的情感特徵。

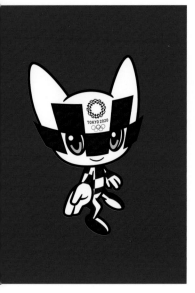

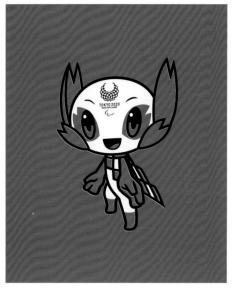

色彩搭配

此次奧運會吉祥物設計的色彩搭配不只與吉祥物的性格特徵有關，並結合了奧運會會徽的顏色。

東京奧運會吉祥物 Miraitowa 的主色調為藍色，不僅與奧運會會徽顏色一致，更重要的是設計師認為：藍色可以呈現一種未來感和科技感，這也與吉祥物的使命相符合。

東京殘奧會吉祥物 Someity 的主色調為紫紅色，表現吉祥物的熱情和活力。

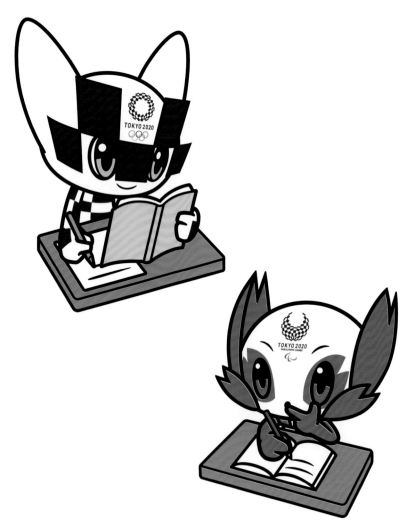

取名涵意

「Miraitowa」這個名字來源於日語中的 mirai（意為「未來」）和 towa（意為「永恆」），旨在向全世界的人們傳遞永恆的希望。

「Someity」也是由兩部分構成：一種櫻花的名字 somei-yoshino，以及英文單詞 mighty（萬能）。該吉祥物展現了殘奧運動員勇於克服一切困難和挑戰極限的精神特質。

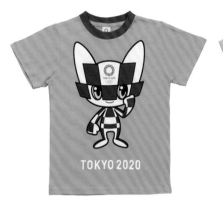
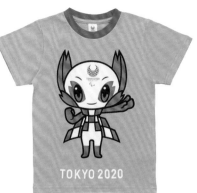

東京 2020 奧運會的吉祥物將作為形象大使，迎接來自全世界的運動員和觀眾。為了在開幕式前讓大眾瞭解此次奧運會和傳達奧運精神，這兩個吉祥物會參與多個活動。

此外，「Miraitowa」和「Someity」被應用到了各種產品設計中，如服裝、玩具、文具等，以滿足不同的需求。

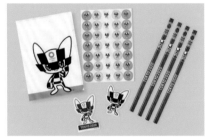

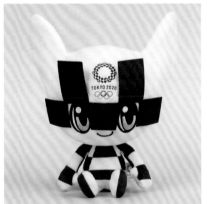
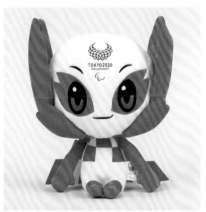

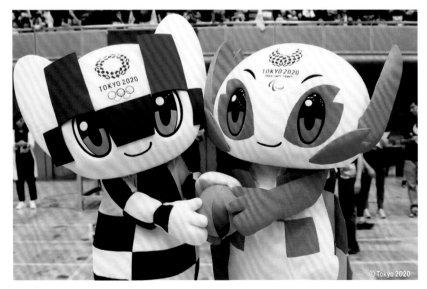

© Tokyo 2020

Yuppokun

設計：SORYUSHA Inc.

起初，Yuppokun 作為東京錢湯協會的吉祥物，用於推廣東京地區的錢湯文化。起源於江戶時代的錢湯是日本很流行的一種大眾澡堂，主要服務於中老年人。而該協會為了重新興起文化，並在年輕人和小孩子中得到發展，便創作了該吉祥物。目前，該吉祥物被選為國家錢湯文化吉祥物，成為日本錢湯文化的「代言人」。

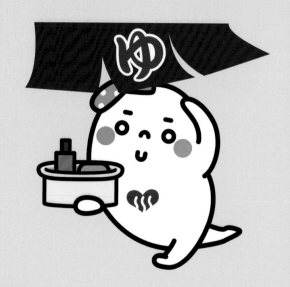

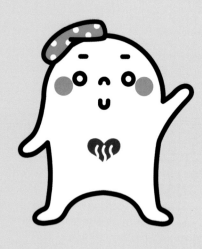

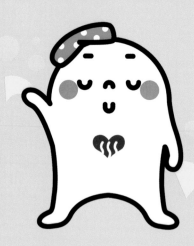

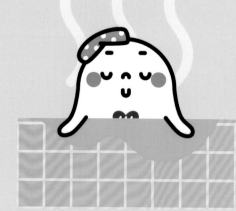

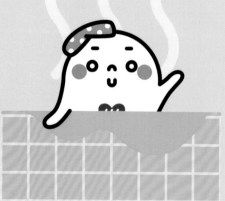

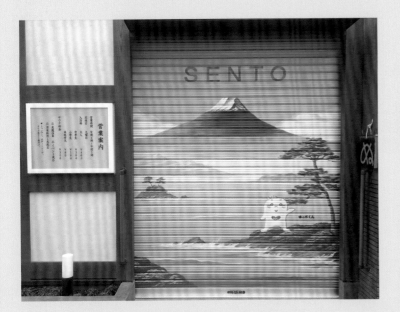

● 設計定位：錢湯年輕化

近年來，隨著日本老齡化人口的加劇，過去以服務中老年人為主的錢湯浴場逐漸失去魅力，取而代之的是新興的時尚錢湯。因此，為了適應這種趨勢以及繼續發展錢湯文化，東京錢湯浴場協會需要一個可愛、溫柔、忠誠的角色形象來吸引受眾，推廣錢湯文化。於是設計把傳統和現代風格結合在一起，創造出一個獨特的形象，代表錢湯。

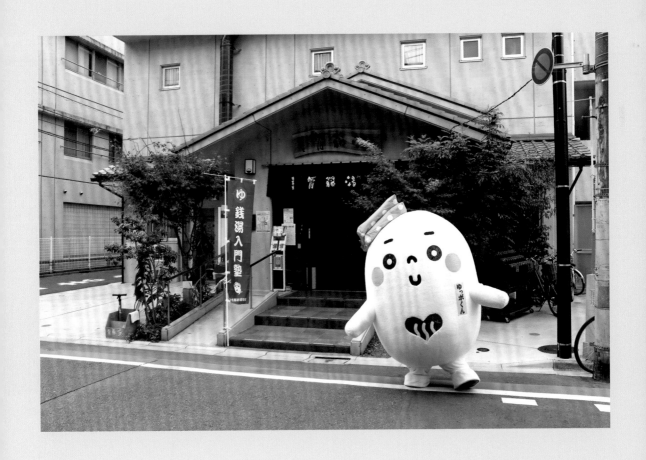

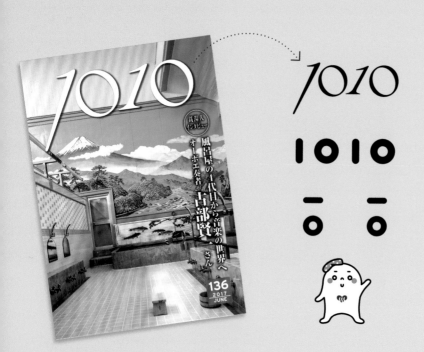

靈感來源

Yuppokun 的設計靈感來源於該協會創辦已有 25 年之久的雜誌《1010》。另外，「錢湯」二字在日語中的發音有這樣的諧音：錢 =sen= 千 =1000；湯 =to= 十 =10；將這兩者結合在一起，便有了「1」和「0」兩個主要的設計元素。之後的造型和變化也以此為基礎而進行延伸設計。

設計過程：擬人化 + 刊物文化

基本造型

在最終確定基本造型前，設計師將造型繪製了各種草圖，有心形，也有橢圓形或圓形的。但是，最後綜合多方面的因素，設計師選擇了「擬人化」的外形。

設計師首先用 1010 中的橫條「1」和圓圈「0」設計出了吉祥物的眉毛和眼睛，臉部特徵基本形成了。鼻子和嘴巴的造型以半圓為基礎延伸線條，達到簡潔、可愛的效果。另外，兩邊臉頰處使用了粉色的腮紅，表現了人們浸泡錢湯時的溫暖和舒適感。

細節潤色

在完成基本形象後，為了讓角色更加飽滿，設計師在細節處也花了更多的心思。例如，肚子上的設計結合了紅色愛心和錢湯的蒸汽，表示錢湯加溫的不僅是身體，還有心靈。另外，頭上放了一塊毛巾：由於在錢湯浴場有禁止把毛巾放水裡的規定，所以人們都會習慣性將毛巾搭在頭上。

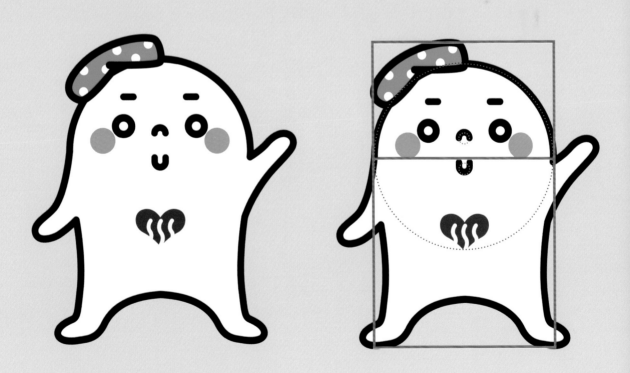

動作設計

該角色的四肢設計得很短，且頭身比例一致。或許這樣的設計會讓整體造型看起來矮小笨拙，阻礙身體移動的幅度，但是當它與錢湯的場合結合時，如作為服務員、表演嘉賓、享受溫泉的顧客等，其微小的動作卻能傳遞最豐富的情感，拉近與受眾的距離。在後期的動作衍生設計中，Yuppokun 有跳躍、站立，但雙腳交叉的站姿永遠是它的標準動作，這與服務時的禮儀相符。

● 色彩搭配：乾淨感

為了給人乾淨、舒適的印象，設計師將白色作為主要用色，同時也能在心理上獲得好感、增加舒適度。除了白色，視覺感比較強的就是鮮豔的紅色了，如臉頰處的腮紅和肚子上的紅心，這一點設計師是希望角色的配色能與錢湯文化的核心內涵相契合，即人們在享受溫泉時得到身心的加溫。頭部的毛巾顏色也是一個不可忽視的要點，選擇淡藍色不僅體現了浴場湯水的顏色，也反映了浴場乾淨衛生的環境。

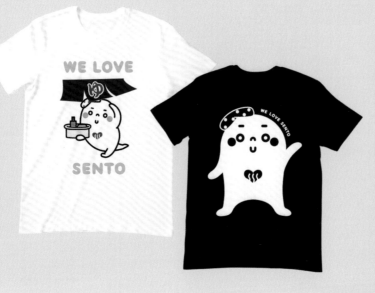

● 周邊應用

設計周邊產品的初衷是為了推廣東京都錢湯文化，因此所有的產品都是免費的。有該協會舉辦活動時所穿的工作服，也有其他商品，如手袋、貼紙、玩偶、印章等。其中毛巾、印章和手袋都是免費贈送的；而其它很多都是可以在實體店或網店上購買的。從這些產品中可以發現，吉祥物 Yuppokun 的形象完整地出現在產品中，並配有不同的動作版本。

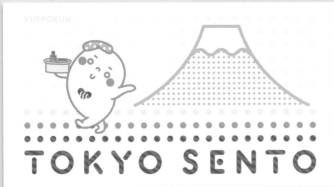

正佳極地海洋世界吉祥物

設計：楊帆

企鵝兄妹系列吉祥物是中國廣州正佳廣場極地海洋主題樂園的吉祥物。為了
吸引消費者，以及宣傳海洋環境保護的理念，此次吉祥物特意選擇以各種海
洋生物為原型來創作，主要角色為企鵝三兄妹。

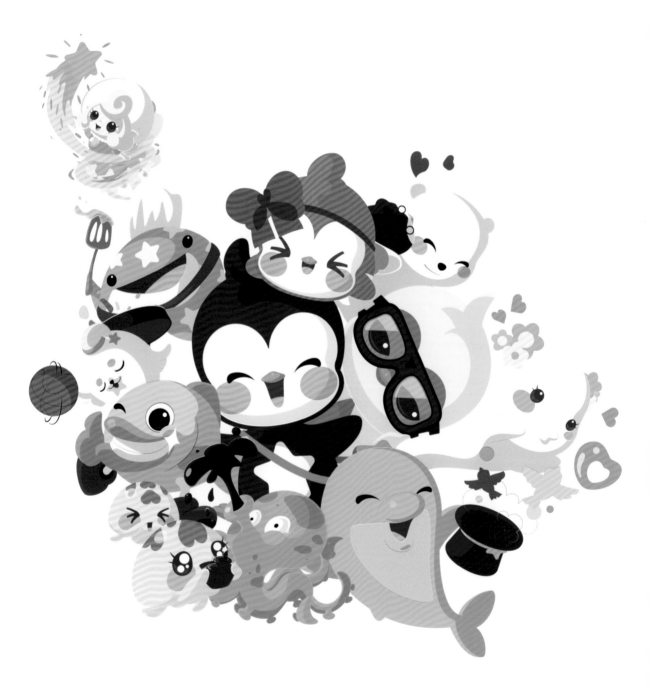

● 設計定位：找回流失客層

正佳廣場作為廣州地區的一個老牌商場，近幾年受到周圍新商城的衝擊，流失了很多消費人群。鑒於此背景，設計師考慮到海洋館會是一個具有吸引力且富有文化意義的主題——宣傳環保理念，同時也符合現代社會的生活理念。在項目具體實施的前期，設計團隊也對廣州當地文化進行實地考察，發現當地有比較強的傳統家庭觀念，而海洋館的目標消費群體是家庭，並且儘量是有小朋友的家庭。因此，為此次的吉祥物設計擷取出了「極地海洋、保護環境、家庭」等關鍵詞，將吉祥物的形象鎖定在海洋動物的範疇之中。同時以友愛的企鵝兄妹三角色為此次吉祥物的基礎設定，並配上其他多彩的海洋生物，發展出一套精彩的故事，傳達吉祥物設計的使命。

原型選定：
家庭化 + 擬人化

擬人化：在為主角選取原型設計時，最重要的一點是擬人化。由於海洋生物大多數沒有腳，而考慮到後期的延展和推廣，容易擬人化的角色更符合要求。

家庭化：企鵝是家庭觀念非常強的動物，這和廣州當地的家庭文化有一定的聯繫。

地域性：企鵝作為南極地區的動物，現在定居在中國南方城市廣州，這很容易引起人們的思考，也便於與配角發生一系列的故事。

角色性格設定與細節

此次角色的性格設定以目標受眾和場館的功能佈局為基礎，並結合各生物的不同特性。在設定好各角色的性格後，設計團隊便開始將這些性格中的關鍵訊息轉化為視覺語言，並賦予他們多變的造型和專屬的配色，終讓這些角色形象活靈活現地呈現在受眾面前。

主角

企鵝哥哥（樂天的行動派）：企鵝哥哥喜歡參加各種活動，正義感爆棚。什麼東西都喜歡往自己的小包裡藏，一緊張就會從小包裡掏出小水壺喝茶壓驚；別人不開心的時候，他會從包裡拿出麥克風唱歌、跳舞逗人開心，但有點五音不全。在整體的形象中，哥哥顯得成熟穩重。為了突出其性格特徵，設計師還配了一個「星星背包」。此外，在之後的造型變化中，還增加了「小水壺」，體現哥哥容易緊張的一面。

由於哥哥的性格開朗樂觀，因此選用了活潑的深藍和亮黃色為基礎配色。

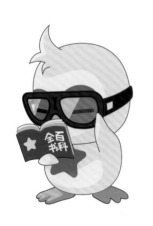
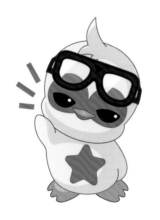

企鵝弟弟（博學的技術派）：企鵝弟弟是個書蟲，所有知識都是從書中得來。有潔癖、喜歡游泳，但是游泳技術很差。因為怕別人發現，總會帶著潛水鏡，假裝是游泳高手。弟弟的造型設計中加入了「眼鏡」和「百科全書」的元素，體現書蟲的性格特徵。

由於弟弟是技術宅，並且有「黑色幽默細胞」，因此選擇了沉靜的淡藍色為基礎配色。

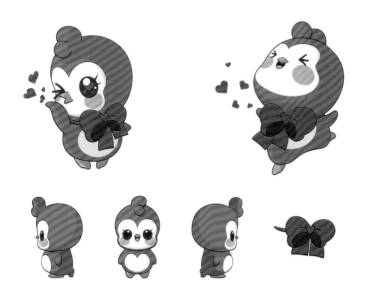

企鵝妹妹（軟軟的小吃貨）：企鵝妹妹是小天使般的存在，看見不開心的人就會貼心地給予安慰；喜歡收集一切愛心形狀的東西；喜歡各類甜點。但是一緊張就打小嗝，一打嗝就會吐出心形。企鵝妹妹的造型設計中加入了「愛心」「蝴蝶結」，使妹妹的軟萌特徵溢於言表。

由於企鵝妹妹擁有浪漫的少女氣息，因此選擇了可愛的淺粉色為基礎配色。

配角

鳳頭仔（亂入大王）：作為故事的主要反派，鳳頭仔一直想要搶主角的風頭。他喜歡刷牙，所以總愛炫耀那一排大白牙，引人注目；但他怕黑，所以總會纏著光精靈。其造型不僅融入了愛刷牙、怕黑的性格特點，還用對話框的形式來突出他愛講冷笑話的一面。

由於鳳頭仔的形象很活躍，因此選擇了薑黃色和亮紅色為主色調。

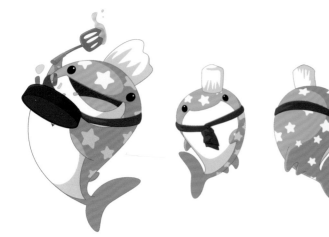

威爾大廚（環球美食家）：結合其中一個場館——鯨鯊缸的功能特性，威爾大廚被設定為一個懂各種廚藝的大廚。另外，他每次做了新的甜點，都會興奮地去找企鵝妹妹試吃。為了在視覺形象上更貼近於大廚的特點，設計師加入了廚師帽、鍋鏟、炒鍋、圍裙等元素。

威爾大廚的配色以海藍色和半透白為主。

冰奶油（溫和的大力士）：冰奶油有著超出常人的力氣，可以舉起一切物體。他很喜歡擁抱，也喜歡追著鳳頭仔跑，但是由於經常粗心大意，考試總是得零分，並且會偷偷把考卷藏在企鵝哥哥的家裡。在基本的造型設計中加入了「零分考卷」這一元素，並配之以「撓頭失落」的表情，鮮明地表現角色的性格。而在後期的造型變化中，設計師還加入了「舉重器」這一元素，突出角色「大力士」的特點。

而它的主配色就選擇了其原型北極熊的白色。

多菲哥哥（優雅的表演家）：多菲哥哥是一個專業意識很強又善於與人相處的熱心藝人。但由於他一生病就沒法參與演出，所以會經常找企鵝哥哥鍛煉身體。多菲哥哥的基本造型設計中加入了「指揮帽、翻騰環」等元素，表現表演家的特徵。而在之後的造型變化中，還加入了「棒棒糖、音樂符號、收音機」等元素，使音樂家的形象更加飽滿。多菲哥哥的主要配色為深藍色和淺藍色。

蓓露佳（浪漫的歌者）：蓓露佳是一個具有浪漫情懷的雙魚座女孩。每當看到水族館有情侶進來，都會非常開心地向他們吐出心形的泡泡圈。她喜歡唱歌，但有點怯場，因此會在上臺前吞幾個自己吐的心形泡泡，鼓勵自己。蓓露佳的造型加入了鮮花、音樂等元素，突出「浪漫的歌者」身份。之後的造型變化中又加入心形的泡泡圈，表現角色的性格特徵。蓓露佳的主要配色為白色，並配上同色系的粉色和天藍色。

嘰嘰、喳喳（小靈通）：這是一對一天到晚說個不停的水母姊妹，也是海洋館的公關宣傳負責人。她們喜歡寫毛筆字，因此會整天追著章魚要墨汁。這套角色的整體造型相對簡潔，沒有加入複雜的元素，僅僅在設計中加入了墨汁這一元素，便形象地反映了角色「愛書法」的特徵。而之後的造型變化中，設計師還加入了喇叭、旗幟等元素，表現兩姊妹的公關宣傳職責。這套角色以活潑的粉色為主要用色。

圓滾滾（悠閒的瞌睡蟲）：圓滾滾是一個一天到晚很悠閒、愛睡懶覺的男生。但他也是個灌籃高手，可以用肚子投籃。根據圓滾滾的性格特徵，設計師將其設計成愛睡懶覺的表情，並配上用肚子投籃的動作。

圓滾滾的主要配色為白色。

光精靈瑞爾（光之魔法者）：住在水族館的光精靈，有點天然呆，但天性浪漫、細心體貼。她可以借助魔法石去到任何地方，但在黑暗中待久了就會失去光魔法。光精靈瑞爾的主要造型設計成小精靈的外形。為突出「光魔法」的主要特徵，其設計中還加入了「光環」，圍繞在精靈身旁。

光精靈的主要配色為浪漫的粉色。

● 周邊應用

在進行造型設計時，設計師會根據配色來構思角色適用的產品類型。同時也會對同一角色在 2D 和 3D 的應用進行規範。此次的周邊產品開發以企鵝三兄妹為主。

1 企鵝哥哥的配色適用於服裝類產品；弟弟的配色適合文具類產品；妹妹的配色適用於食品類產品，主要是甜品類。

2 2D 角色的應用：印刷品、平面出版物、連載漫畫、商業海報、視頻短片、網路推廣、線下活動、故事相關的產品等。

3 3D 角色的應用：人偶與雕像（及公仔）、3D 宣傳片、3D 遊戲等。後期的推廣管道：以海洋館自營的紀念品商店為主。

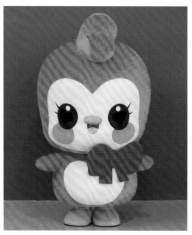

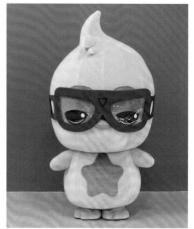

經典案例分析

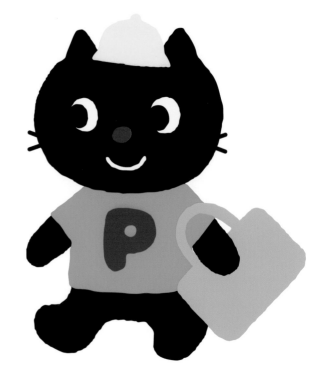

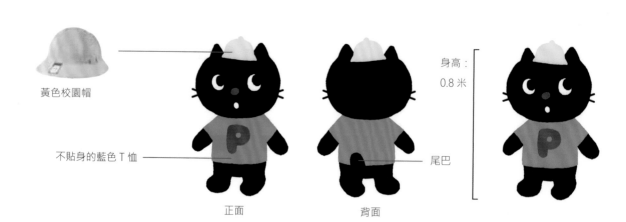

黃色校園帽

不貼身的藍色 T 恤

尾巴

正面

背面

身高：
0.8 米

Nyanto-kun

設計：Otto Design Lab

Nyanto-kun 是 p!nto kids 兒童坐墊的官方吉祥物。這種坐墊專為兒童設計，適應不同人的身體曲線，還適用於任何類型的椅子。由於人們常常在坐著的時候會慢慢變成貓一樣彎腰弓背，於是設計師在原型選定時，想到創造一個角色，能反映出這種坐姿，也能引起消費者的共鳴 — 貓。「Nyanto」一詞靈感來源於貓發出的「nyaa」聲（日文的擬聲詞），和一句日語常用語「nanto, bikkur!」，表現人們使用坐墊時的舒適狀態。

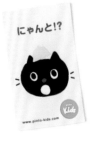

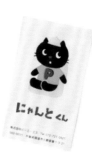

A案　　　　　B案　　　　　C案　　　　　D案

A案　　　　　　B案　　　　　　　C案

TV station character

設計：Hiroyuki Morita

這是三洋廣播公司的官方吉祥物，設計設定便是要推廣電視台。

該吉祥物由兩個角色組成，而角色原型分別以一台電視機和一個外星生物為參考，並進一步擬人化。這樣的選擇也考慮到了電視台的主要功能——從外部接收各種訊息。這兩個角色組合為一個團體，參與電視台的各種推廣活動。

PADDINGTON™

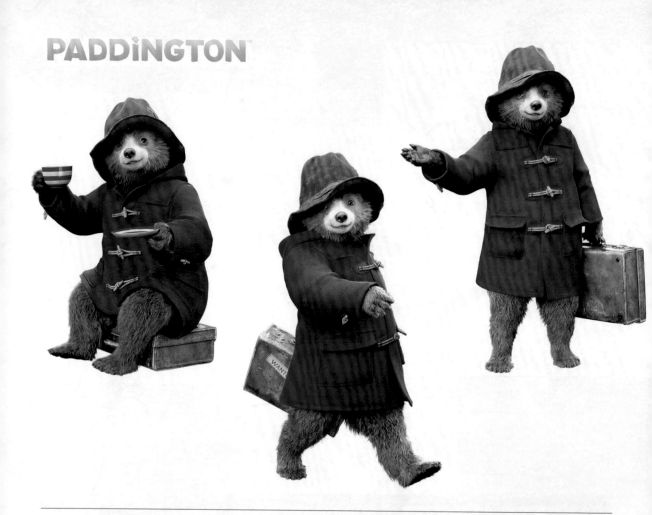

Paddington Bear
帕丁頓熊

1958 年 10 月 13 日，湯瑪斯•邁克爾•邦德第一次發表了關於帕丁頓熊的故事書——《一隻叫帕丁頓的熊》。自此以後，一個從秘魯偷渡而來的帕丁頓熊出現在大眾面前：他頭戴破舊寬檐帽、身著藍色厚呢大衣，隨身攜帶一個裝滿重要文件的舊皮箱（該皮箱內有隔層，外面掛著一個標籤，上面寫著：我想要旅行）。目前，帕丁頓熊定居在英國倫敦。他被視為英國的「國民偶像」，其身影無處不在。英國著名的玩具品牌店 Hamleys 經常用帕丁頓熊的形象舉辦不同的主題活動。

儘管多年來帕丁頓熊本身沒有發生改變，但它卻曾被眾多插畫家重新詮釋過。1958 年，插畫家 Peggy Fortnum 第一次手繪了帕丁頓熊的形象，而最新的插畫形象是為電影而創作的。

帕丁頓熊也被開發成各類產品，成功銷往全世界，如最近很受追捧的 The Royal Mint 收藏硬幣以及由 Harper Collins 出版的立體書《Pop-Up London》。

LONDON

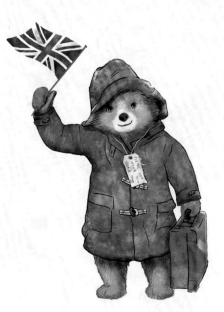

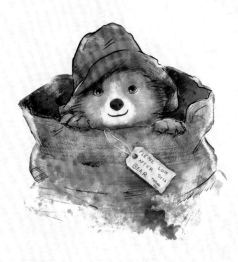

Mrs. Brown Judy Jonathan Bird

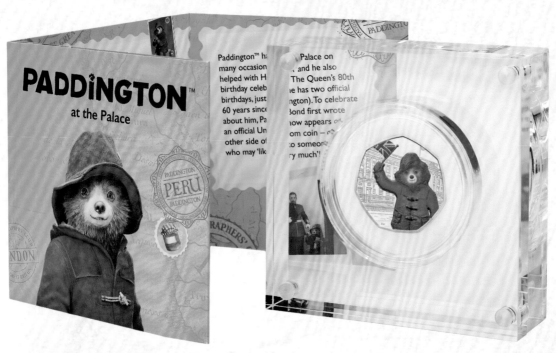

PADDINGTON™
at the Palace

Paddington™ ha... ...Palace on
many occasion... ...and he also
helped with H... ...The Queen's 80th
birthday celeb... ...he has two official
birthdays, just... ...ngton). To celebrate
60 years since... ...Bond first wrote
about him, Pa... ...now appears o...
an official Un... ...om coin – o...
other side of... ...to someone
who may 'lik... ...ry much'!

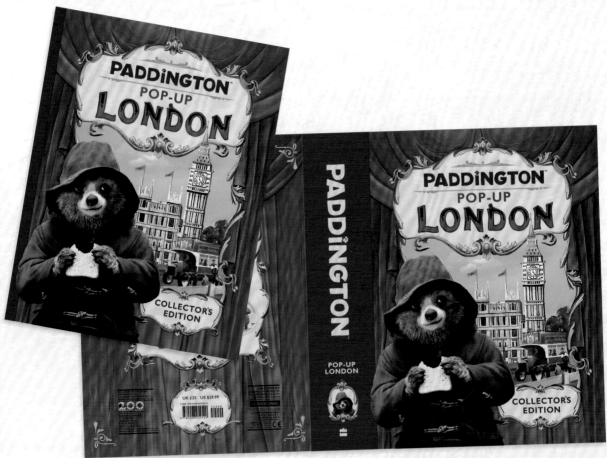

PADDINGTON™
POP-UP
LONDON
COLLECTOR'S EDITION

UK £25 US $29.99

PADDINGTON
POP-UP LONDON

PADDINGTON™
POP-UP
LONDON
COLLECTOR'S EDITION

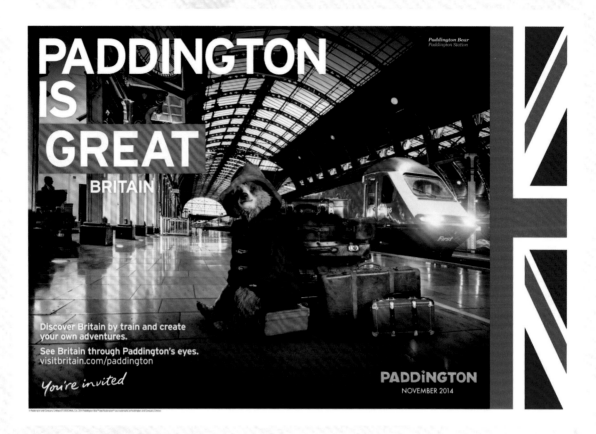

Paddington as icon of Britain

Micheal Bond with Paddington

MAJI FAMILY

©Renrong Int'l Co., Ltd.

麻吉貓

設計：黃志平 (ping)

提供：樂容文創

一個從烤箱裡蹦出來的麻糬小白貓，懶洋洋、隨遇而安就是他的生活態度，誕生在初夏多雨時節，雙子座、喜歡放空、做白日夢、追泡泡，沒事愛發呆睡懶覺，耍廢無極限，能吃能睡甚麼都好，沒有朋友會難過，是一隻人見人愛、出外入內有禮貌，老少通吃好喵喵！

Ping 所創作出來的麻吉貓，看似軟萌可愛，讓人毫無防備的愛上它。而這恰是 Ping 希望用這種最簡單的可愛來攻破當代人堅硬的內心，也正是因為直觀簡單的可愛，可以讓人一眼看到創作者的內心所想要表達的心意。

唐寶寶公益款

maji
meow
©YongRui Int'l Co., Ltd.

限定

E A NICE TRIP
HE TAIPEI METRO
©YongRui Int'l Co., Ltd.

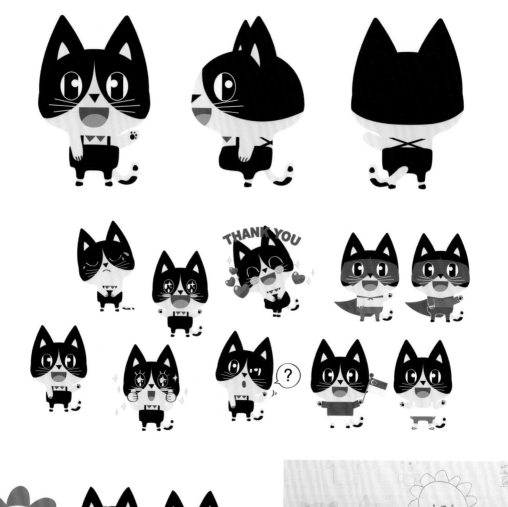

來自新加坡的吉祥物

設計：Pigologist Studio

為了設計一個獨特的吉祥物來代表某機構以及宣傳該機構的文化歷史，設計師拋棄了過去新加坡一直選用的動物形象如魚尾獅或者家貓，而選擇了更具代表性的流浪貓，在設計師看來，流浪貓更能拉近與新加坡人民的距離，同時也能區別於其他角色形象。

在設計服裝時同時要表現性格精神，設計師給這只流浪貓穿上服務員的服飾，象徵著該機構謙遜、勤勉的理念和服務態度。此外，吉祥物擁有各種不同的服飾，並搭配不同的表情和動作，反映了新加坡有華裔、馬來西亞裔、印度裔、歐亞裔的多元文化特徵。

USAPARA Kun

設計：Studio Public Office

Usapara-kun——北海道喜茂別町鎮的吉祥物是一種像兔子的生物，在五官造型上特別以蘆筍形狀的耳朵設計，表現當地的農產特色。

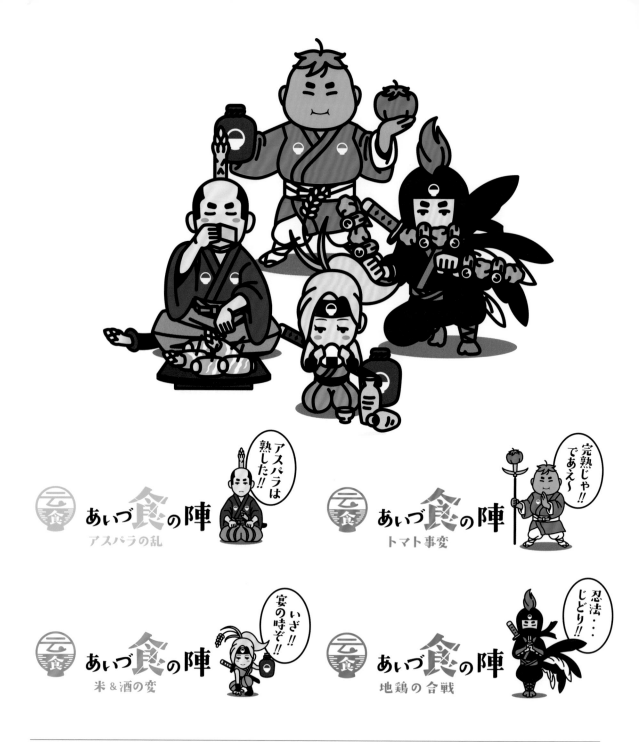

Aizu shoku no jin

設計：DUB DESIGN

這是會津食品組執行委員會以四季為題，結合當地商家的美食盛宴活動。

根據日本會津人的飲食習慣——喜歡品嚐不同季節的新鮮食材，設計師將這些不同時令的食材應用到角色設計中，有蘆筍、西紅柿、米、酒和雞肉。因此，在餐廳的宣傳冊和橫幅上，這些角色的身影也隨處可見。

会津 食の陣 キャラクター
Characters

Class change

ナイフ
Knife

侍
Bodyguard

股
Sama

忍
Ninjia

フォーク
Fork

僧呂
Monk

くノ一

食の陣
Asparagus アスパラガス

4月～6月
April to June

Navy Blue

Grey 灰

旗
Badge

武工
Warrior

刀
Knife

Asparagus Head
アスパラ

Green
緑

Tomato
July to September
トマト
7～9月

槍（三又）
Trifurcate Spear

武僧
Monk

Rice 稲

藁蓑
Brown Hair Color

Rice and Liquor 米の陣
10～12月
October to December

Crimson

Flagon

Rice Bucket

くノ一

Liquor Barrel

Red Comb トサカ

地鶏 1～3月
Cock January to March

地鶏のしっぽ 黒×白
Cock Tail in Black and White

ネギマ
Scallion

Fried Chicken Style

Upside down

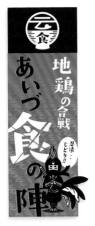

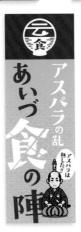

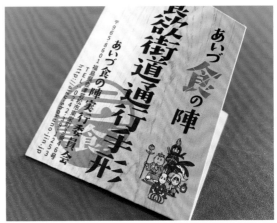

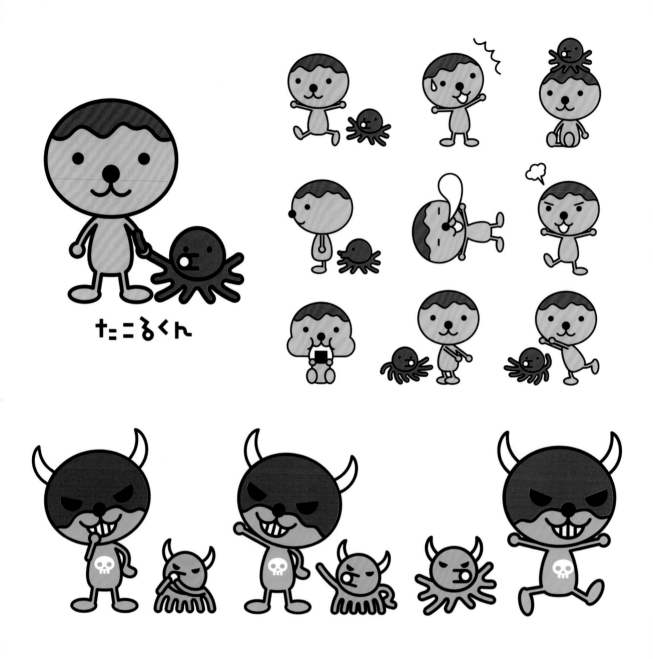

たこるくん

Takoru-kun 和 Takobe

設計：Takafumi Sakamoto

Takoru-kun 和 Takobe 是大阪電視台的吉祥物。在大阪市，無論哪個年齡階段的人，他們都喜愛一種食物——章魚燒，因此設計師在此次吉祥物的造型設計中也結合了這一元素。

這兩個角色性格各異，但又互補，這些從五官設計的不同就展現性格魅力。Takoru-kun 有著自己的節奏，比較冷靜；而 Takobe 的性格比較固執，缺乏耐心，但不管怎樣，他們兩個永遠都是最好的朋友，經常一起參加大阪電視台舉辦的各種活動，如動畫宣傳、展覽、商品銷售等。

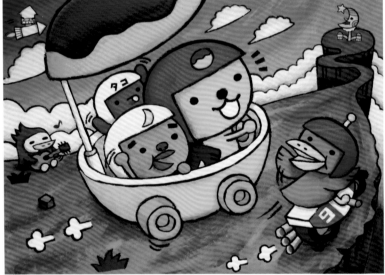

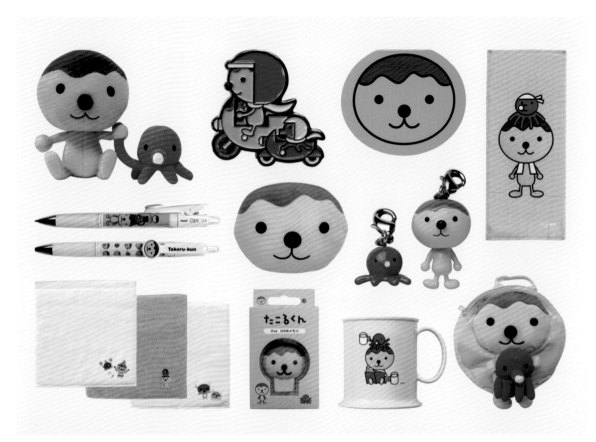

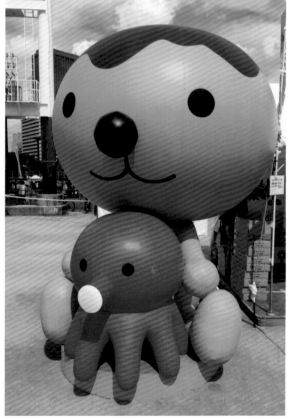

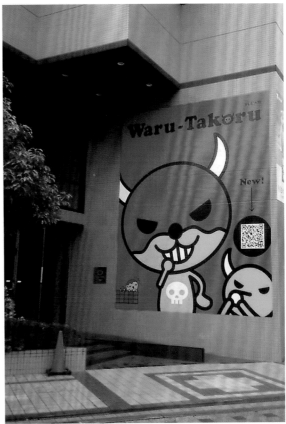
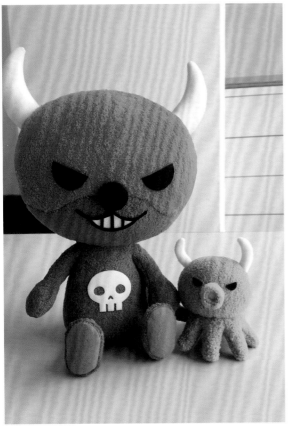

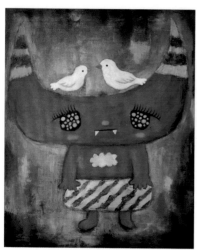
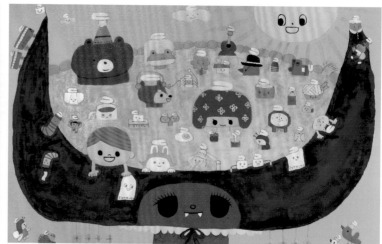

Mimasan

設計：Takafumi Sakamoto

Mimasan 是 Kinakijimamimasa 藝術聯盟年度展覽的吉祥物設計，主題為「溫泉」。該吉祥物以虛擬人物「食人魔之子」為原型，講述了一個關於黑暗島 Kinakijima 的溫泉傳說。通常人們見到的「食人魔」是令人恐懼的，但是 Mimasan 是十分熱心友善的，且備受島民的愛戴。一天，Mimasan 因為孤獨而大哭，淚水滔滔不絕匯成涓涓細流，最後匯集成一個美麗的溫泉池。

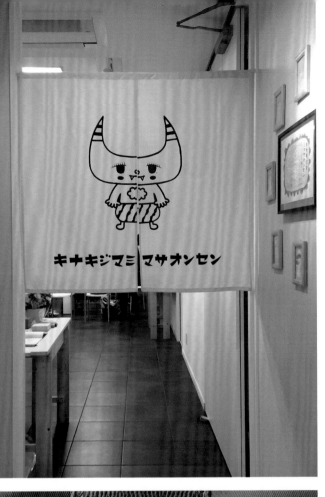

キナキジマ ミマサオンセン

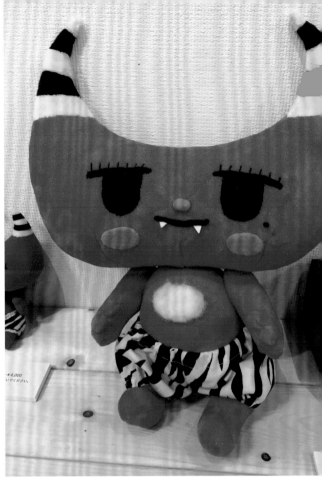

MM3
kinakijima
mimasa
onsen

ミマサン

MORCIER
TOKYO

スタンプ
おしてね!

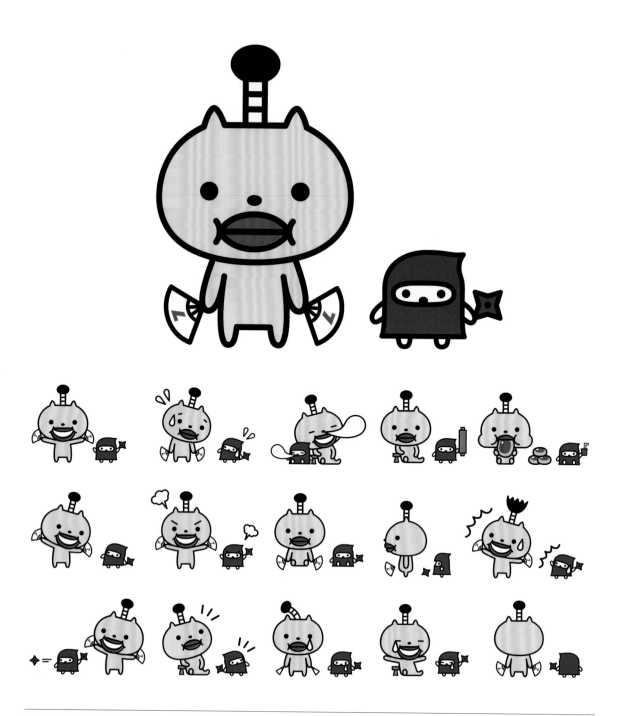

Teretono 和 Nanamaru

設計：Takafumi Sakamoto

Teletono 和 Nanamaru 是一對公司吉祥物，目前還沒有正式發行。Teletono 出生於武士時期，是一個貴族，他膽小自私，但又多愁善感，目前住在一個廉價公寓裡做著一份兼職，享受著最愛的食物——栗子麵包。Nanamaru 是一個精明能幹的忍者，服務於 Teletono，自身擁有的強烈責任感，讓他總能照顧好 Teletono。不同於傳統意義上的主僕關係，他們更像是親密的好友，總是能相處融洽。

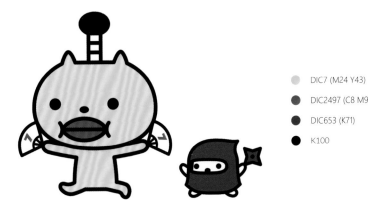

- ● DIC7 (M24 Y43)
- ● DIC2497 (C8 M95 Y100)
- ● DIC653 (K71)
- ● K100

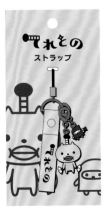

Cell phone charm

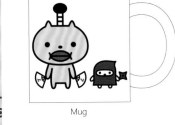

Mug

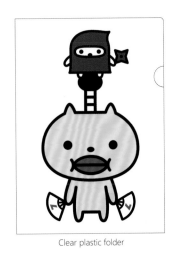

Clear plastic folder

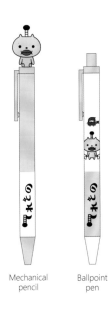

Mechanical
pencil

Ballpoint
pen

Button badge

Memo pad

Pillow

Stuffed animal

Key chain

Note

125

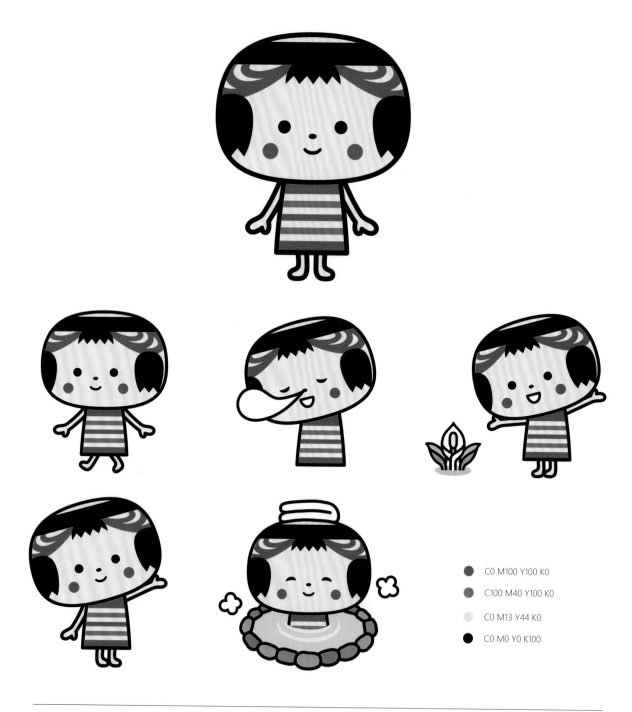

- ● C0 M100 Y100 K0
- ● C100 M40 Y100 K0
- ● C0 M13 Y44 K0
- ● C0 M0 Y0 K100

Kibokko-chan

設計：Takafumi Sakamoto

客戶：土湯溫泉觀光協會

© Tsuchiyu Onsen

畫面上看起來天真活潑的小女孩 Kibokko-chan 其實是日本福島市溫泉小鎮——土湯溫泉町的吉祥物。該角色形象的設計初衷是為了給 2011 年遭受過大地震的當地居民祈福，以帶來好運。

設計師結合民間傳統手藝 Kokeshi 玩偶和當地鄉村小孩的形象，賦予角色一種溫暖舒適的特徵，並用簡單的線條表達，誇張的頭身比例、臉上的小腮紅細節，以吸引不同年齡階段的人。

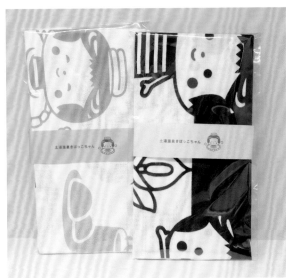
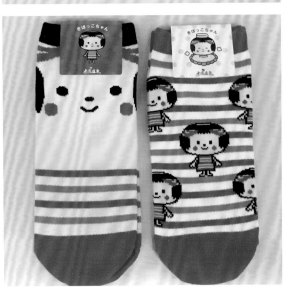

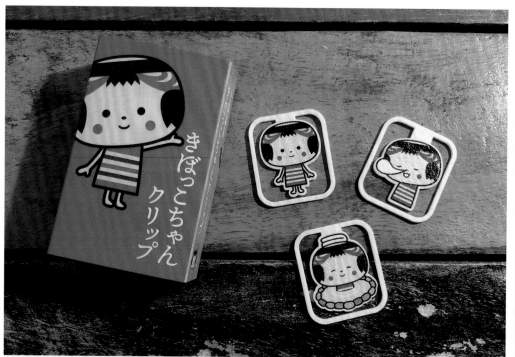

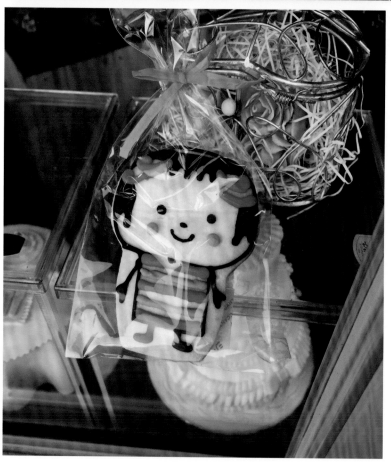

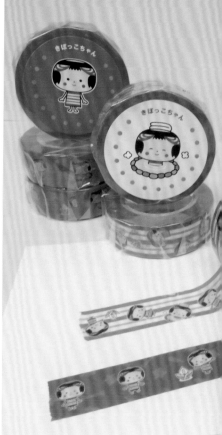

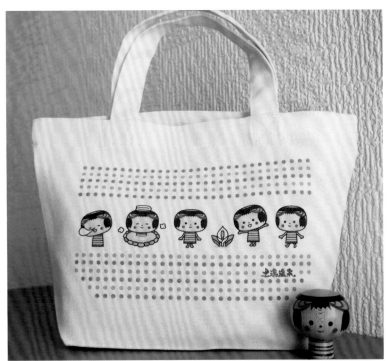
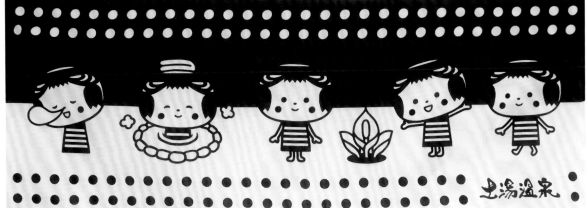
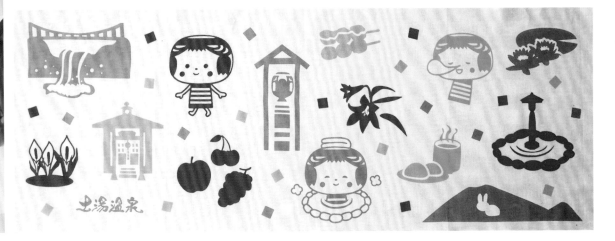

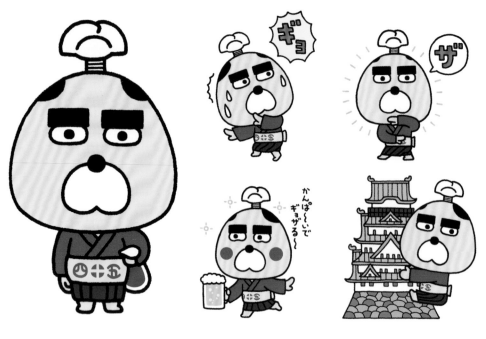

前

横

後

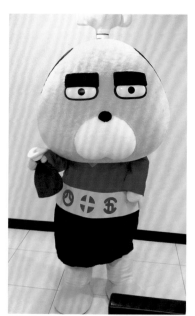

GYOUZAMURAI

設計：Hiroyuki Morita

此角色設計於日料品牌「大阪王將」成立 45 週年時，角色腰帶上數字 45 正出自這樣的背景。在整個設計中，設計師將品牌特色水餃作為主要的原型元素貫穿其中，特意給目標消費者營造一種熟悉感。此外，角色手上拿著的醋亦為一大特色，作為吃餃子時的常用調料，亦能引起受眾的共鳴。之後，該角色也被應用於店內各種產品中。

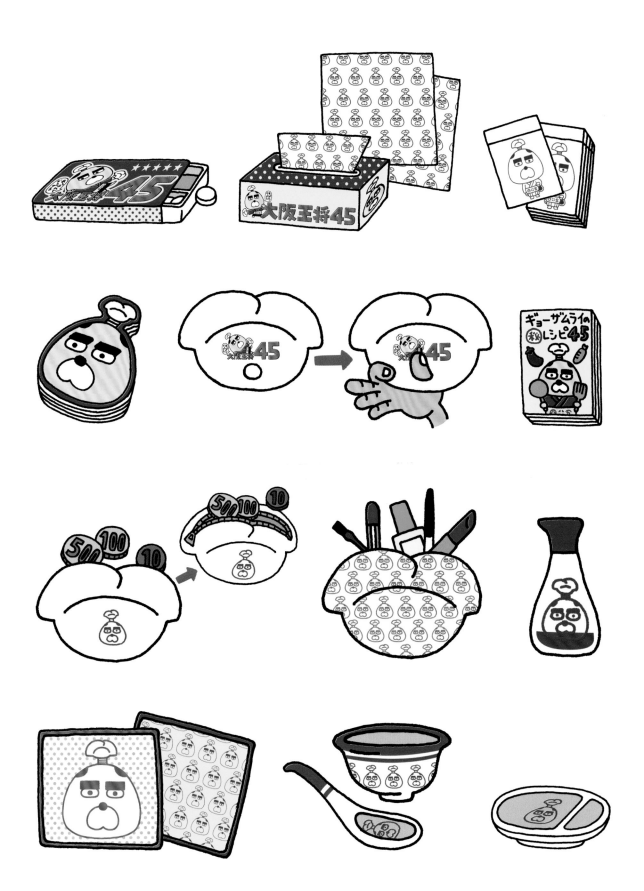

小紅

設計：Bravo

身穿小熊貓服裝的男生小紅是新加坡酒吧 Red Tail Bar 的吉祥物，他的願望是喝遍全球。為了符合酒吧充滿活力的氛圍和未來酒吧舉辦多樣的主題，該吉祥物的造型設計成多個不同的姿勢，和性格特徵融合。另外，該吉祥物的形象也應用到店內各種相關的商品中，如杯子、菜單、宣傳冊、包裝、T 恤。

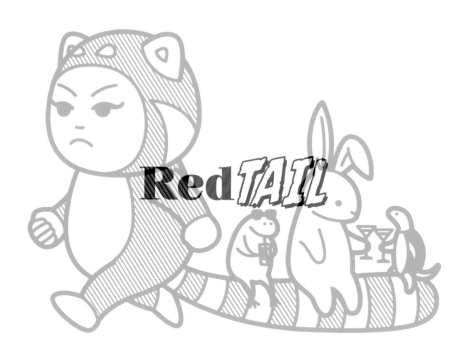

PANTONE 802 C

PANTONE 319 C

PANTONE 185 C
C0 M97 Y80 K0

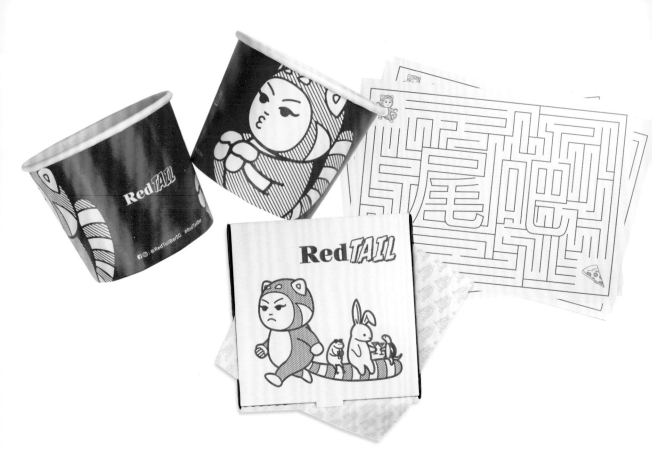

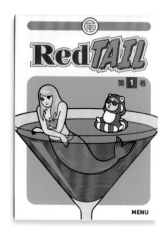

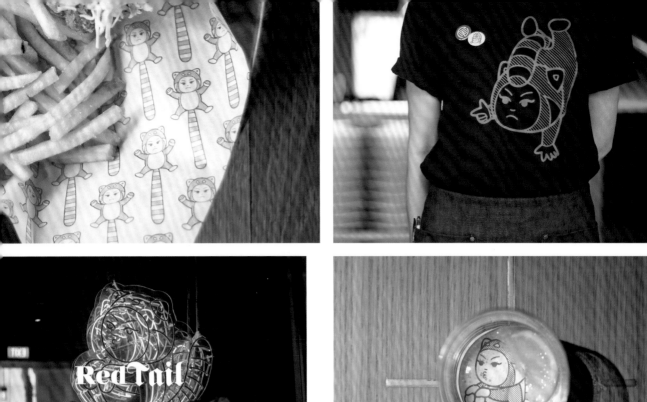
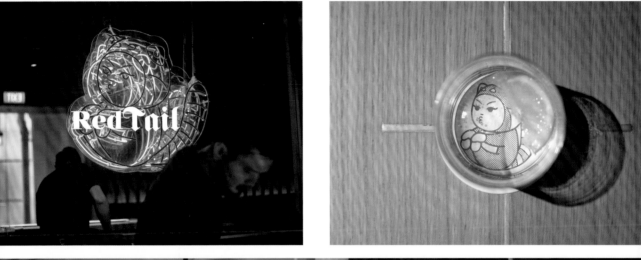

Charary

設計：Netcreates Company Limited

charary 是一家成立於 2007 年，主要提供角色設計服務的公司，精神在透過可愛的角色說明，為客戶解決溝通問題。客戶能從他們提供的大量插畫樣本中尋找靈感，然後再確定合適自己的設計方案。在設計的最初階段，charary 通常就已經開始設計周邊產品。

在具體設計中，設計師往往會再注入自己的設計想法，並結合角色的背景故事和意義，以此增強受眾的信任感。

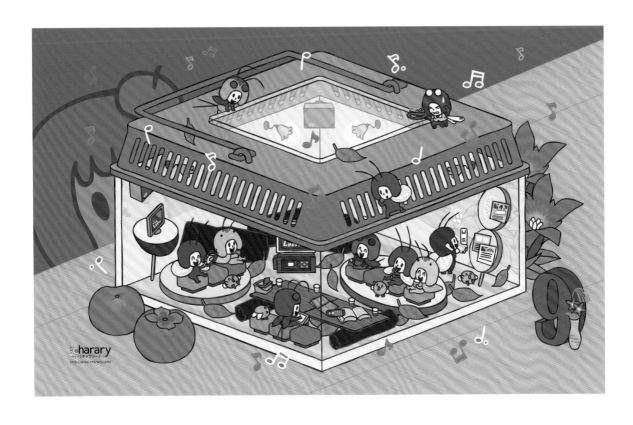

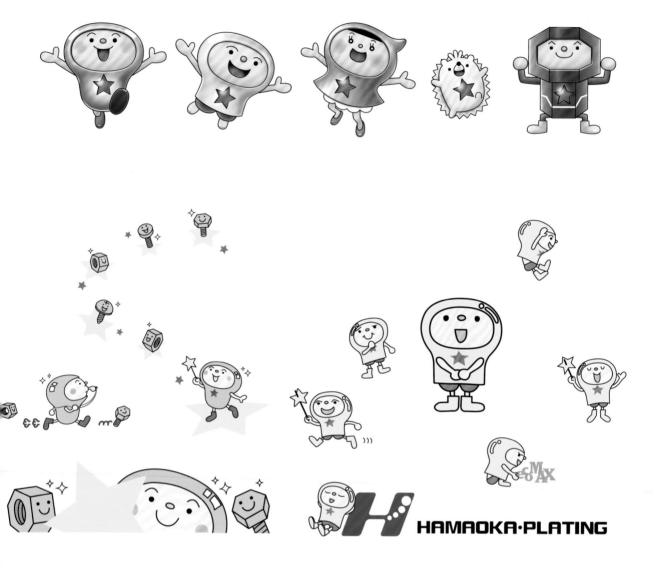

Hamaoka
Plating Siblings

設計：langDesign Co., Ltd.

Hamaoka 電鍍科技有限公司希望有一個吉祥物來代表公司的形象，幫助消費大眾更容易理解公司文化，也能一改以往給受眾留下的「冷冰冰」的印象。

在瞭解客戶的需求後，設計設定以一個可愛活潑的角色形象來代表該公司，以拉近與受眾之間的距離，設計團隊開始選定角色，透過有趣的故事來強調不同角色的個性，色彩選定也以簡單明亮為主。最後，淘氣又互愛的兄弟姊妹角色誕生了。在後期的公司宣傳中，它們的身影也隨處可見，如宣傳冊、廣告、卡車等。

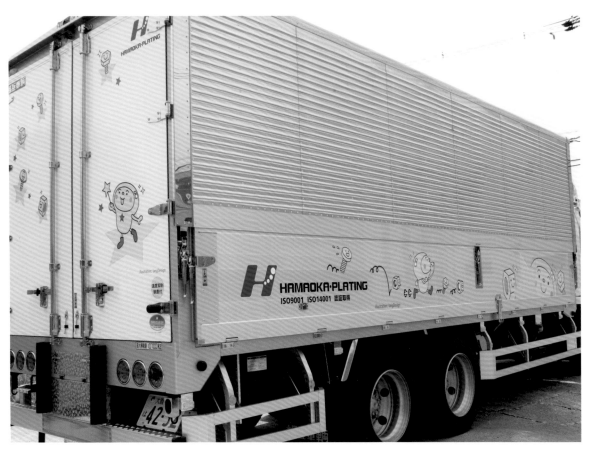

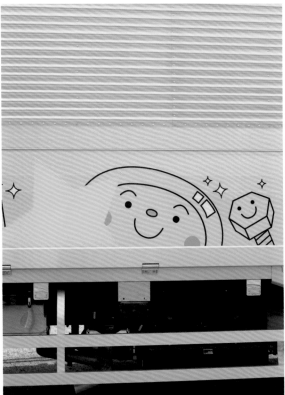

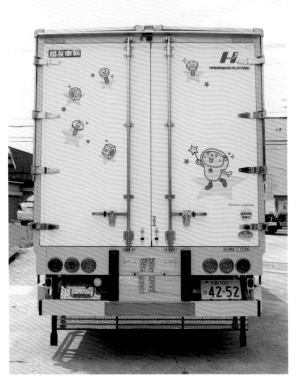

來電寶

設計：Nicole Xie

這個吉祥物的名字「來電寶」來自該科技公司的主營產品，它的設計初衷便是要和公司商標設計一致，造型也與「電」的聯想有關。嘴巴和眼睛的形狀設計成電源插孔，尾巴的形狀設計成充電線，讓人很容易地聯想起該品牌。服裝外形中還有一個突出的設計特徵，即當角色穿上藍色的外套時，會立即變成充滿能量的黃色超人。

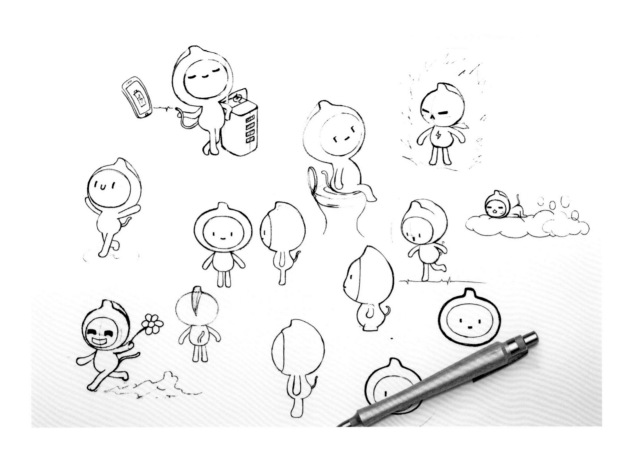

Olly

設計：Rel

應澳洲第二大電信公司 Optus 的邀請，讓他們的吉祥物看起來更加充滿能量、樂觀向上，且易於和大眾產生情感聯繫，Rel 設計了這個全新的吉祥物 Olly。

該吉祥物第一眼看起來就會讓人印象深刻，它長著一張沒有嘴巴的「O」形臉，在五官設計上反而突出小小的眼睛，小小個子，全身黃色，呼應品牌的視覺形象標識。作為一個「顧問」，這個看起來憨厚且友好的角色形象有助於客戶更好地瞭解公司提供的服務。

Hirano

設計：Takao Nakagawa

在該理髮店的角色設計中，設計師將日本浮世繪風格和理髮店老闆的形象融合在一起。設計師先用鉛筆繪出基本輪廓，之後再用電腦繪製色彩。

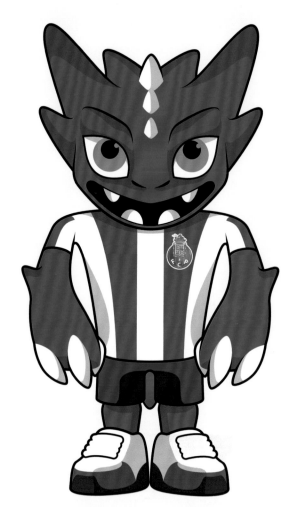
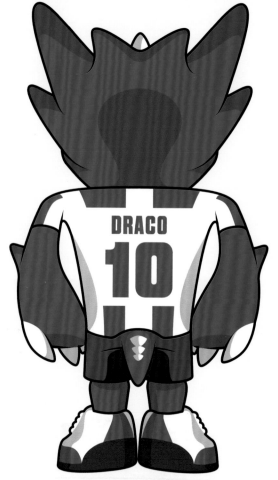

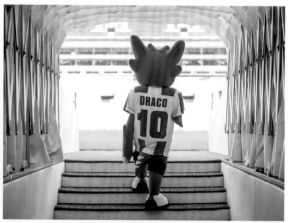

Draco

設計：Chemega

Draco 的名字來源於希臘語 Drakon，意為「龍」，這只神獸跟 FC Porto 足球俱樂部有著淵源，現設計成俱樂部的吉祥物。Draco 的形象充滿能量，且擅於互動，可以為俱樂部的目標成員傳遞力量。

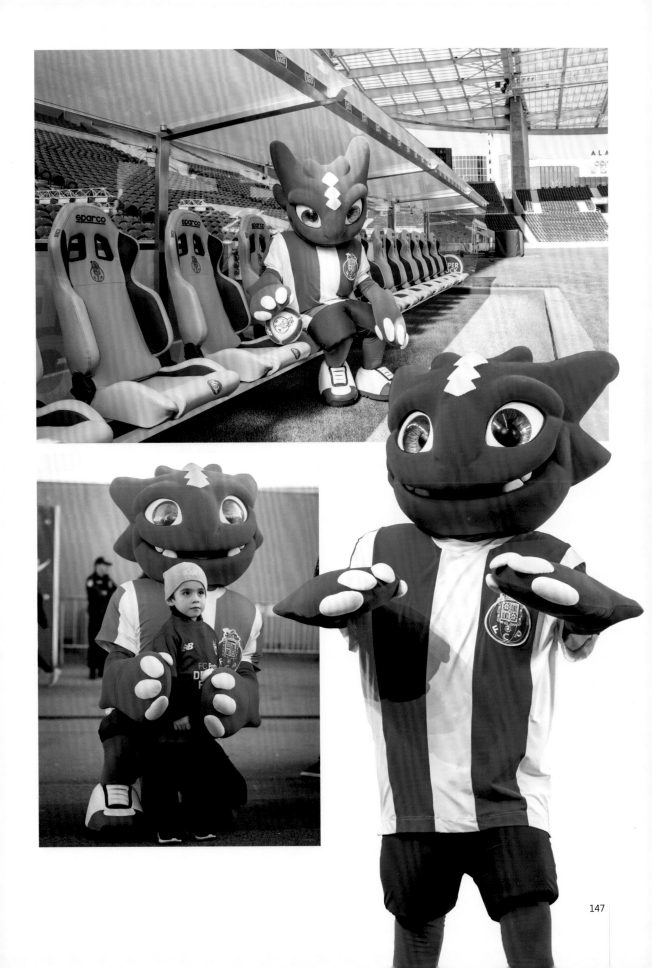

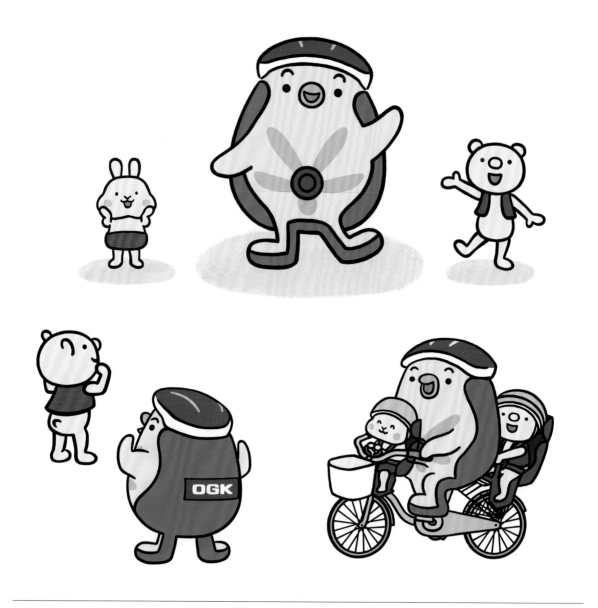

OGK

設計：langDesign Co., Ltd.

OKG 是一個專注於生產自行車配套裝備的品牌，為了吸引大眾，尤其是有孩子的家庭，這次他們委託 LangDesign 設計了專屬的吉祥物。

一直以來，OKG 在同行中都處於優勢，他們生產的兒童安全坐墊在市場上備受好評。該品牌的格言是「安全永遠是第一位」，因此設計公司也將該經營理念運用到吉祥物的設計之中，並結合相關產品。

在繪出大量的草圖後，設計公司最終決定用三個擬人化角色來代表品牌形象：一個是外形似鳥的 Konosuke；另一個是擬人化的泰迪熊 Kumachan；還有一個以兔子為原型的角色 Usachan。這三個角色經常會在一起玩耍，或者騎自行車出去兜風。

為了加強品牌的產品宣傳，吉祥物應用到了不同的周邊產品，以及像官網、引導牌和坐墊這類行銷工具上。

 コレ
コレ

拉一下，
安全帶就彈出去。

ひっぱれば
出てくる
ばあい

正在做廣體體操。

ラジオ
たいそう

翻來倒去。

ころーん

假裝像液體一樣。

 液状化

呀吼～

ヘルメットを取ると
ぼさぼさしている？

脫下安全帽，
髮型全亂！

坐在腳踏車後座，
我就會系上安全帶。

本当の
こどものせに
のるときは
本ふのべルトをする

おまたせ！

しくしく

よし
よし

ゴロ
ゴロ

今から帰ります
すちゃっ

りょうかい！

いってきまーす

わた
わた

ぺこり

ぎゅ～

では
また！

149

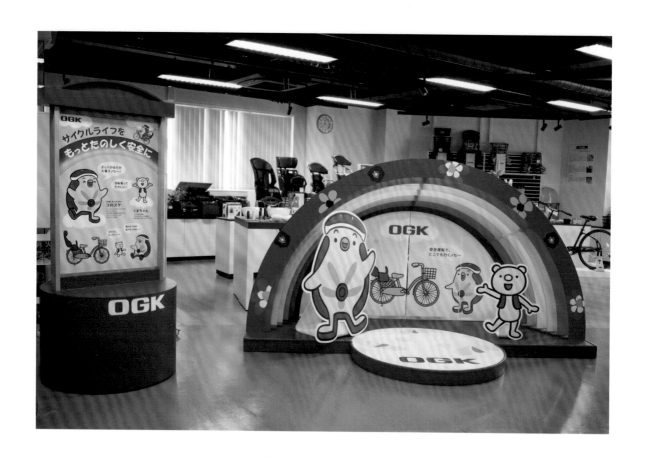

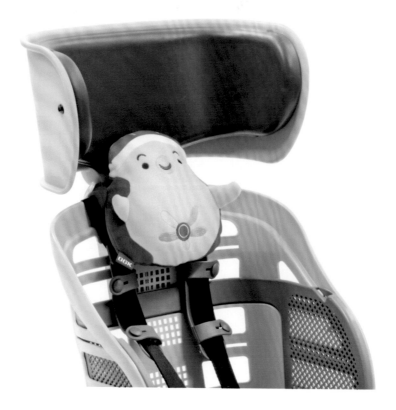

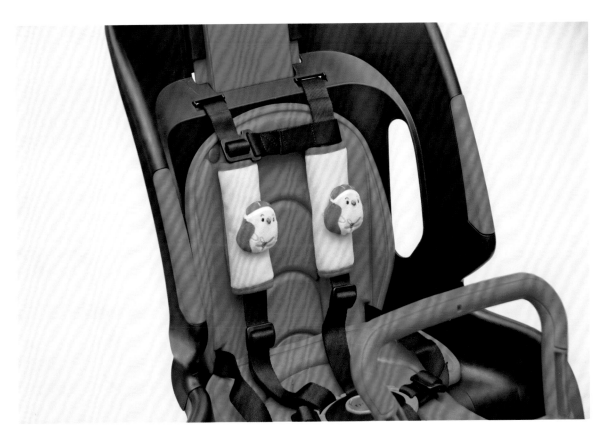

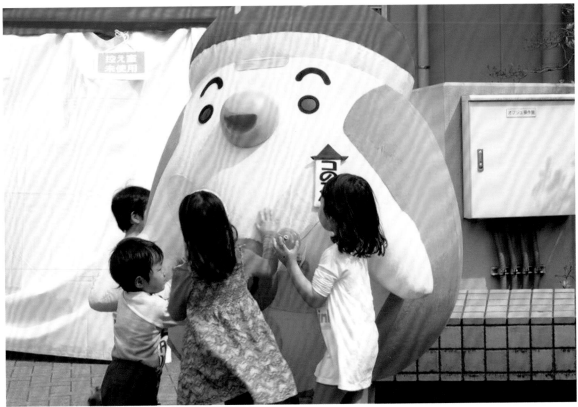

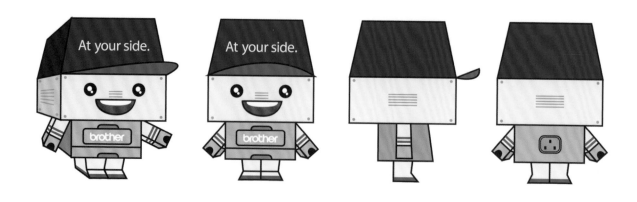

Brobot

設計：Pigologist Studio

Brobot 最初只是為網路科技公司 BROTHER INTERNATIONAL 設計的一個紙玩具。根據客戶的需求，Brobot 需要呈現出日本文化和企業文化中的友好特質。於是，設計師為 Brobot 佩戴藍色的日本帽（藍色也是該公司的標誌色），身體實際上是該公司生產的印表機形象，透過服裝顏色表現企業類別。為了讓該形象擬人化，設計師給角色加了頭、笑臉和四肢。其可愛的形象得到了客戶的好評，最終還成為該公司的吉祥物，表情變得更豐富、動作更靈活。

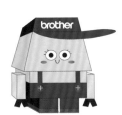

At your side.

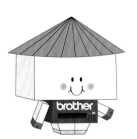
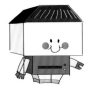
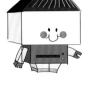

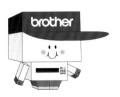
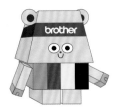

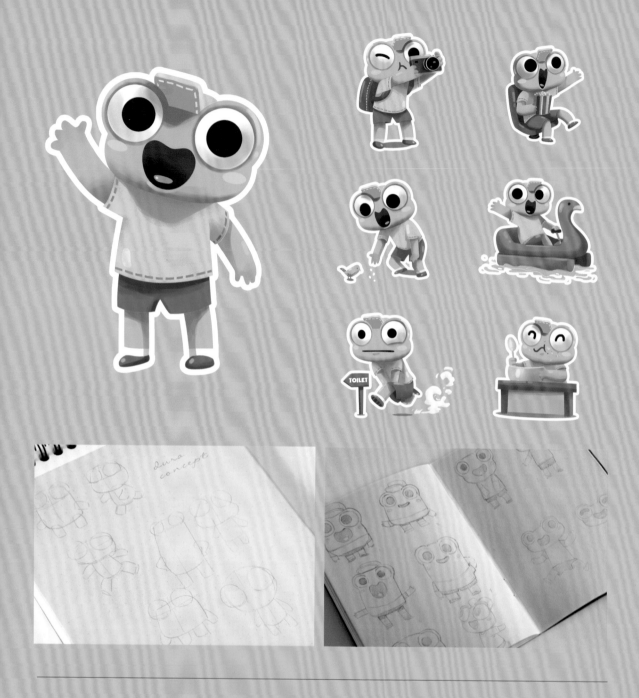

Dura

設計：Arunika Studio

Dura 是為印度尼西亞東爪哇省瑪琅的一個旅遊景點重新設計的吉祥物。Dura 源於梵文 Dardura 一詞，意為青蛙。Dura 喜歡冒險和新事物。他很容易相處。其親切可愛的形象不僅有利於宣傳景區內的各項遊樂活動，以吸引遊客，而且還能帶動景區內的消費。

關於這個吉祥物本身，設計師從日本動畫中得到啟發，將其設計成一個有趣、可愛而斑爛的卡通形象。此外，設計師也將日本文化與印度尼西亞文化結合起來，讓 Dura 別具特色。

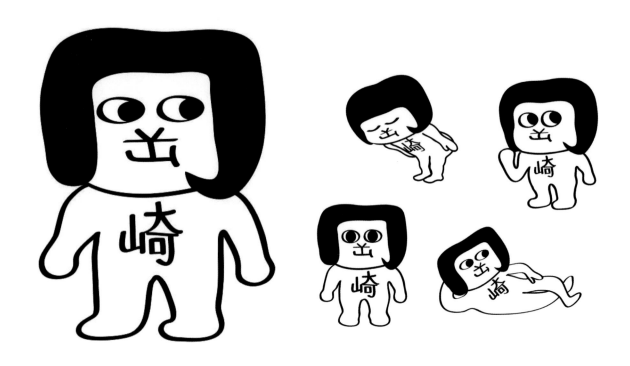

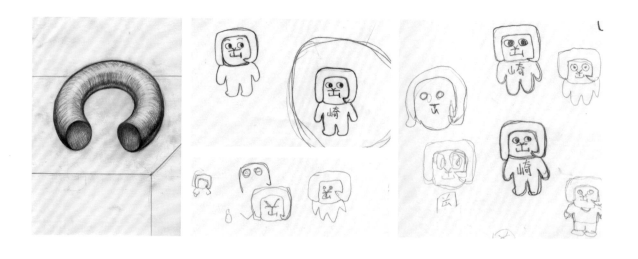

Okazaemon

設計：Saito Kouheita

Okazaemon 是日本岡崎市的吉祥物。在臉部的五官上將鼻子與口設計成漢字「岡」的形狀，形成標準表情，胸部刻上漢字「崎」，而這兩個漢字恰好組成該市的名字「岡崎」，讓受眾第一眼就被這個設定「離婚、有一個孩子的 40 歲大叔」吸引。

這個吉祥物看起來極不尋常，既不像人，也不是抽象的物體，同時又具有圖像和文字同步傳達的功能。

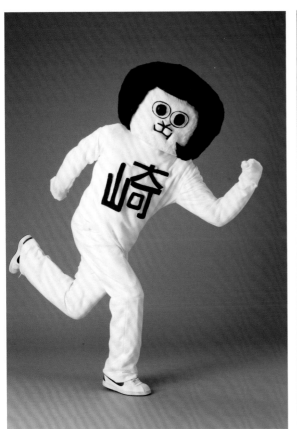

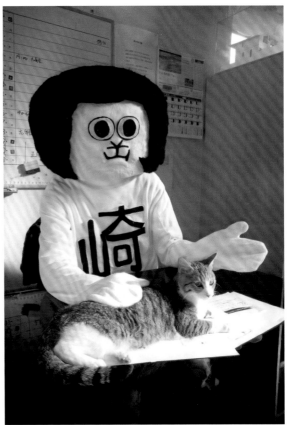

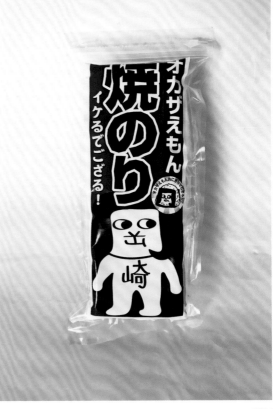

IMAGAWASAN

設計：Specified Nonprofit
Corporation IMAGAWASAN
Production Committee

IMAGAWASAN 是根據日本戰國時期出生於日本靜岡縣的大名（領主）今川義元製作而成的一個當地吉祥物，今川義元本是一個超群絕倫的統治者，但在一次戰役中被織田信長擊敗後，就逐漸被世人所遺忘。

為了重振今川義元的名聲，設計師便創作了該吉祥物。起初，設計師故意將形象設定為一個野蠻好戰的角色，讓大家知道他的厲害，不過最後還是改變主意，採用可愛的形象，讓人想親近、瞭解。在設計過程中，設計師增加了一些與靜岡縣有關的元素，比如備受歡迎的石膏像手工藝和關東煮。

值得注意的是豐富細節的手法，該吉祥物左眼的一滴眼淚，意外的讓人印象深刻，背後傳遞出了一種特別的情感：「他」從不會因為失敗而憎恨這個世界，而是更好地引領這個城市前行發展。現在，該吉祥物受到各年齡層人們的好評和喜愛。

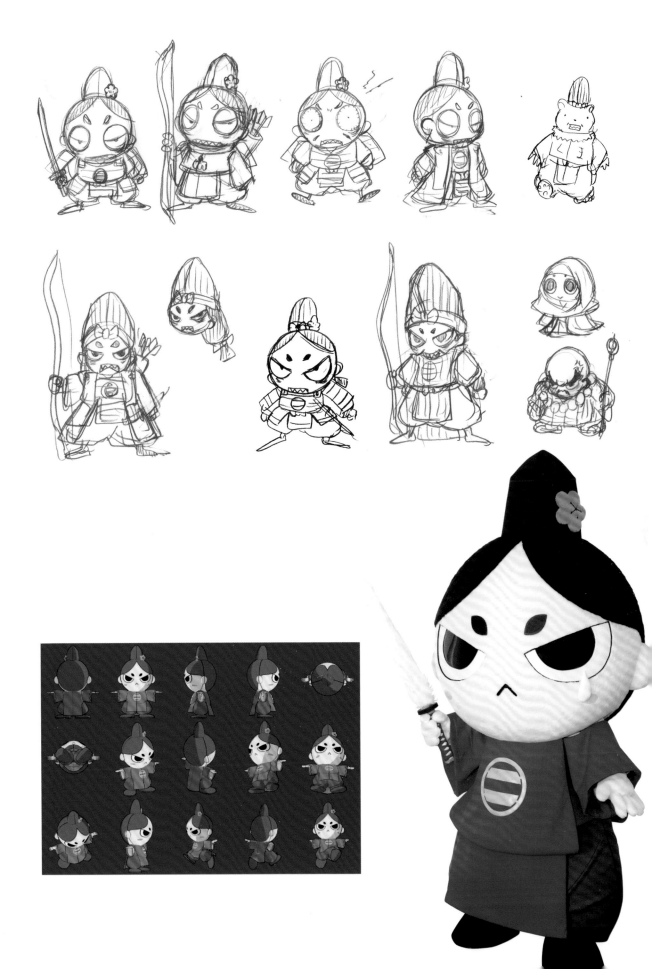

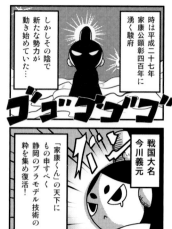

今川さん復活

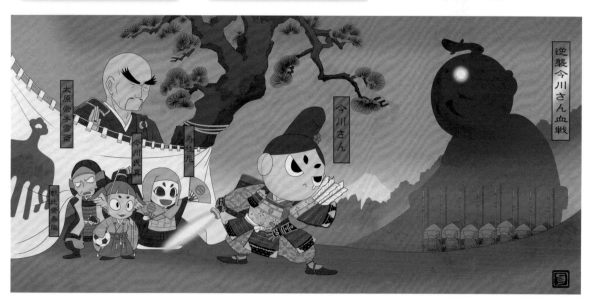

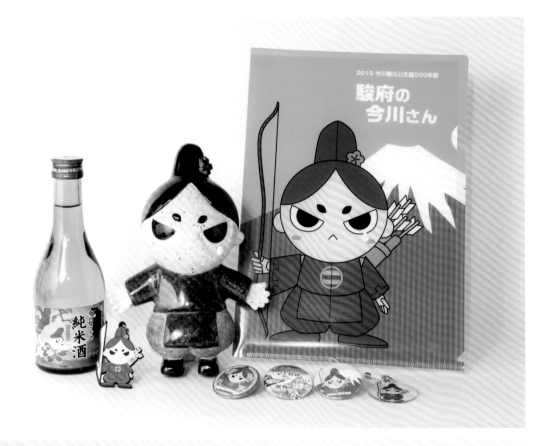

Mois

設計：Asako Hashi

TwitCasting 是日本最大的線上網路直播平臺，為慶祝成立 7 周年，特別推出了一套吉祥物——Cas-kun 和 Twi-kun。設計初衷是希望通過吉祥物代表公司形象，拉近與用戶的距離。由於 TwitCasting 最初的商標有一個小鳥的插圖，而該小鳥是使用者最熟悉的視覺形象，因此客戶希望能以這個小鳥來創作。

在與該公司的人員討論後，設計師在原型設定的構想上增加了一個新的角色，並賦予這些角色喜於表達的性格魅力，以呼應公司網站的核心功能——交流分享。

為了抓住用戶的注意力，設計師以無厘頭的方式設定他們，雖是小鳥卻愛吃串燒的性格。

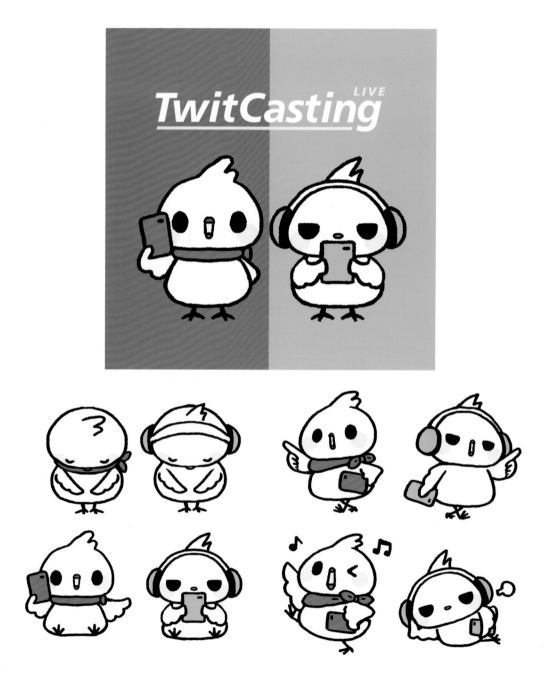

大小尺寸的變化

Cas-kun 的動作設計

イズ感比較
中のサイズがベストかと思うのですがいかがでしょう？

本形案ラフ
バージョンから選択してください。または「このアイテムを付けてほしい！」「こんなポーズで」等ありましたらぜひ。
基本形はあまりアイテムを持たせない方が後々使いやすいと思います。

提出以下基礎型態方案

蝶ネクタイ ver　蝶ネクタイ黒 ver　帽子 ver

ヘッドフォン ver　ヘッドフォン黒 ver　おすわり ver

ヘッドフォン

単体ポーズバリエーション LIVE ver
とりあえず色々動かしてみました。

おいしい！　自どりするトリ

性格歸納
- 開朗的小朋友
- 主色調為藍色
- 時常拿著手機走來走
- 愛說愛聊
- 天然呆
- 喜歡不斷嘗試
- 偶而直播互動
- 擅長廚藝
- 偶爾戴眼鏡

コミュニケーションツールとしての使用を前提に表情変化大きめに。

面部表情

体ポーズバリエーション VIEWER ver　Twi-kun 的動作設計
あえず色々動かしてみました。

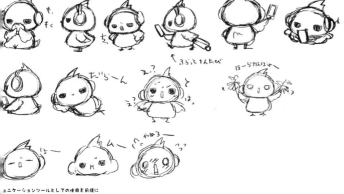

コミュニケーションツールとしての使用を前提に表情変化大きめに。

面部表情設計

2匹 ver
とりあえず色々動かしてみました。

戻めせ3

基本資料
- Moi 公司員工・負責 TwitCasting 的日常營運
- 任務是吸引更多用戶
- Cas-kun 負責廣播宣傳・Twi-kun 負責流量與點擊率

カラーイメージラフ
仕上がりイメージをしやすいよう、仮で色を入れてみました。

配色
以下是不同的配色方案

3色 ver-1　2色 ver-2　2色 ver-1　2色 ver-2　モノクロ ver

3色 ver-1　3色 ver-2　2色 ver-1　2色 ver-2　モノクロ ver

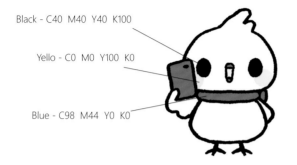

Black - C40 M40 Y40 K100

Yello - C0 M0 Y100 K0

Blue - C98 M44 Y0 K0

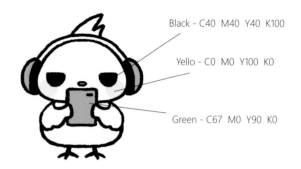

Black - C40 M40 Y40 K100

Yello - C0 M0 Y100 K0

Green - C67 M0 Y90 K0

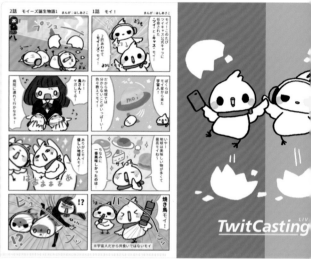

Colorful
Monster MOGU

設計：illustrated.jp

MOGU 是一個色彩斑斕的怪獸的綽號。這個怪獸最初出現在童話書裡面，總是給人輕鬆愉快的感受，並且只要高興便會起舞歌唱。

設計師選擇了一些可愛的角色形象，並配上溫暖的色彩（這些色彩也象徵著東京多彩的街道），吸引大眾的互動。除此之外，設計師進行了 3D 效果的設計，創造動畫般的視覺效果。

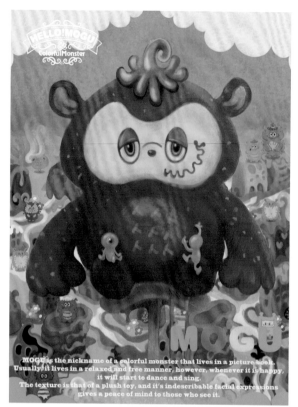

MOGU is the nickname of a colorful monster that lives in a picture book. Usually, it lives in a relaxed and free manner, however, whenever it is happy, it will start to dance and sing. The texture is that of a plush toy, and it's indescribable facial expressions gives a peace of mind to those who see it.

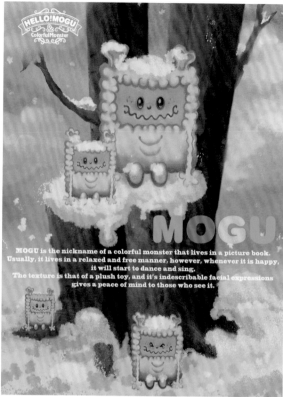

MOGU is the nickname of a colorful monster that lives in a picture book. Usually, it lives in a relaxed and free manner, however, whenever it is happy, it will start to dance and sing. The texture is that of a plush toy, and it's indescribable facial expressions gives a peace of mind to those who see it.

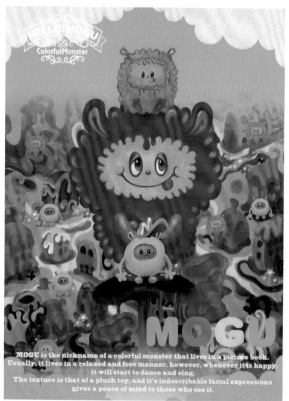

MOGU is the nickname of a colorful monster that lives in a picture book. Usually, it lives in a relaxed and free manner, however, whenever it is happy, it will start to dance and sing. The texture is that of a plush toy, and it's indescribable facial expressions gives a peace of mind to those who see it.

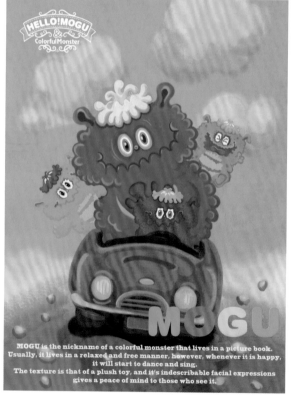

MOGU is the nickname of a colorful monster that lives in a picture book. Usually, it lives in a relaxed and free manner, however, whenever it is happy, it will start to dance and sing. The texture is that of a plush toy, and it's indescribable facial expressions gives a peace of mind to those who see it.

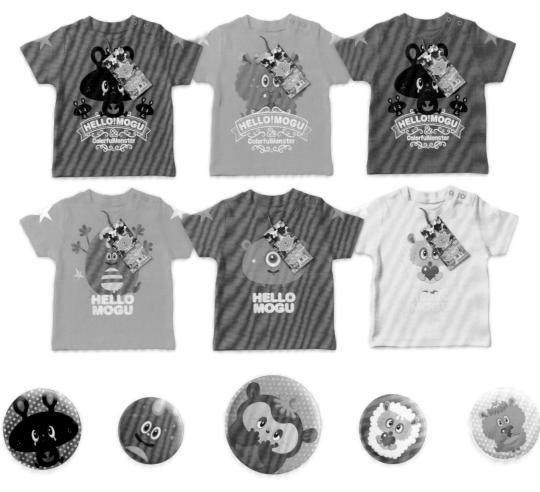

MiniMars
親子會所

設計：深圳卷雲設計顧問有限公司，鄭雲

Minimars 親子會所是一家針對學齡前兒童的教育機構。該機構的教學理念是「寓教於樂」，不僅讓小孩和父母在這個平臺中增進彼此間的關係，還能讓他們各自得到成長，例如小孩在會所會得到人生的第一個好友，家長則在父母的角色上有新的體會。在瞭解完該會所的相關信息後，設計師最終選擇用不同種類的動物形象（狗、貓、青蛙和猩猩）作為吉祥物設計的原型，還發展出一系列有趣的故事，加深該品牌在客戶心中的印象。

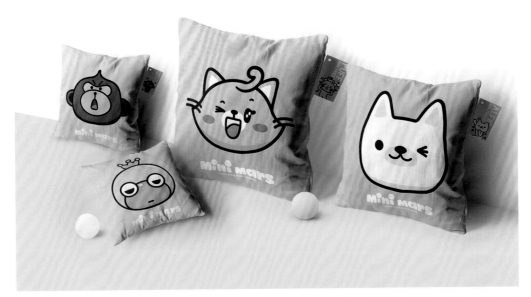

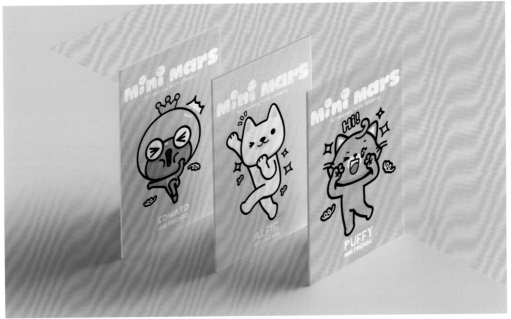

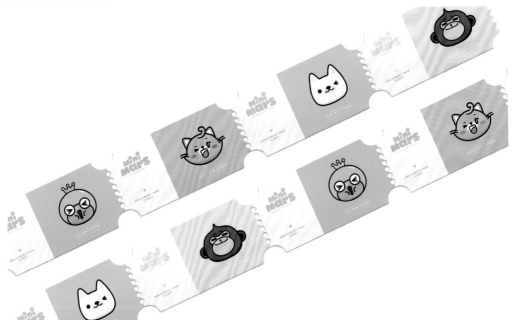

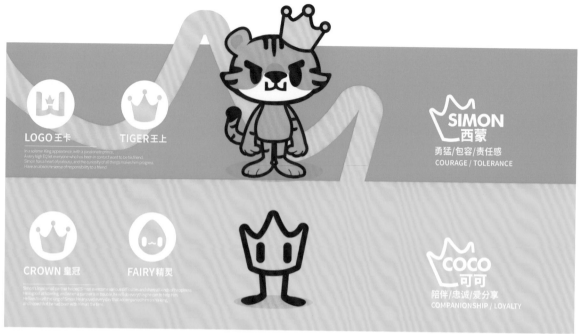

Simon & Coca

設計：深圳卷雲設計顧問有限公司，
鄭云

手機作為現代人生活中必不可少的一部分，不再只是一個通訊工具，甚至是人們生活的小夥伴。而騰訊王卡的出現更是加強了人們與手機之間的聯繫，豐富人們的娛樂生活。

在此次吉祥物設計上，設計師選擇老虎作為主體形象來加強「王上」的定位；此外，考慮到大部分用戶是勇於嘗鮮的年輕人，因此沒有將形象設計的過於可愛。為了讓王上不是一個孤王，設計師還給這只王老虎選擇了一個小夥伴 coca，陪伴左右。這不僅象徵了騰訊王卡「服務為上」的經營態度，也回應了與客戶的忠實關係。

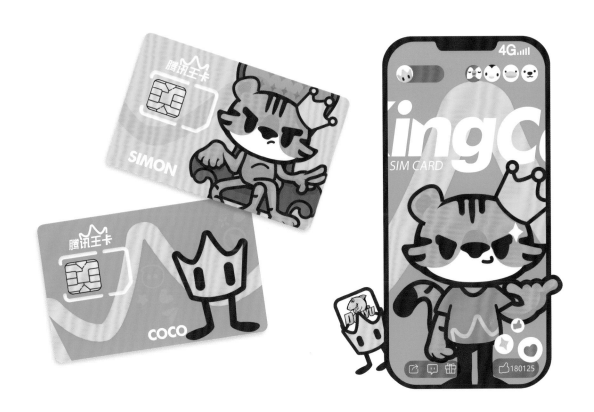

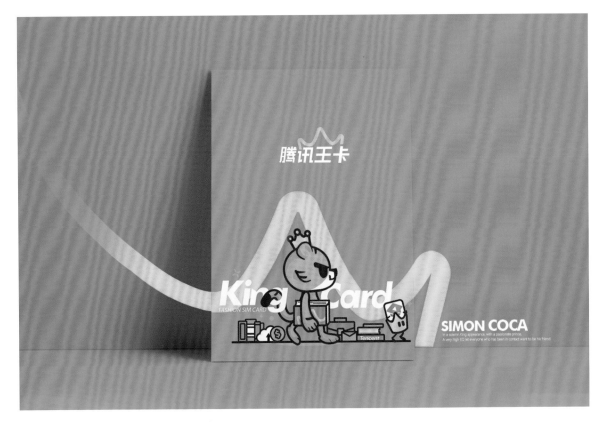

騰訊王卡

設計：王小鹿

老虎阿汪和企鵝阿福是設計師參加「騰訊王卡品牌形象設計」比賽時誕生的吉祥物作品。

在設計阿汪的時候，整體選用藍黃色的色調；同時也為了讓它區別於普通的老虎形象，設計師在服裝上增加了皇冠的造型，將身體顏色設計成藍色。在設計阿福的時候，雖然中間經歷了選擇最終原型的糾結，但是最後設計的小帝企鵝呆萌可愛，擁有持續充電的超能力。它們兩個組合在一起，共同演出騰訊王卡背後的故事。

在後期的周邊應用上，考慮到線上和線下的不同宣傳需求，設計師也相應地設計了不同的產品，如 app、信用卡、手機殼、T 恤等。

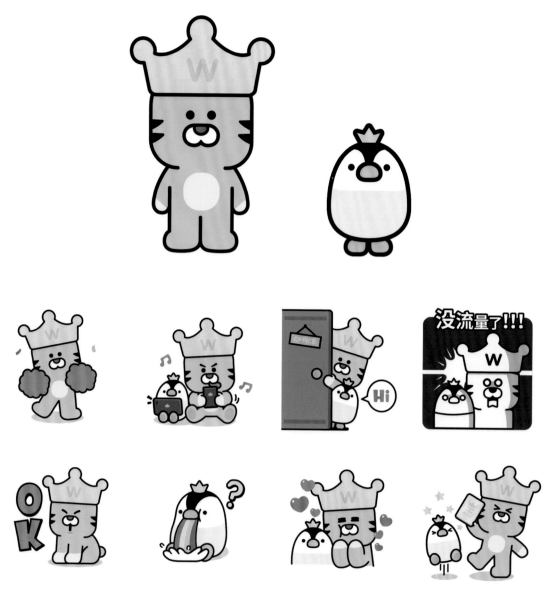

- ● C62 M69 Y63 K85
- ● C3 M35 Y87 K0
- ● C6 M14 Y78 K0
- ● C54 M65 Y0 K0
- ● C45 M8 Y3 K0
- ● C21 M0 Y4 K0

- ● C62 M69 Y63 K85
- ● C4 M30 Y79 K85
- ● C11 M16 Y80 K0
- ● C15 M4 Y4 K0

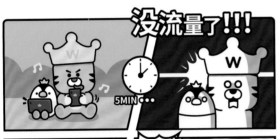

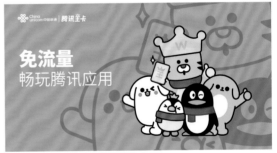
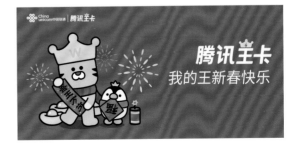

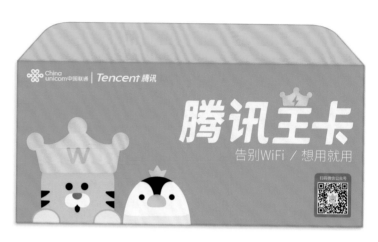

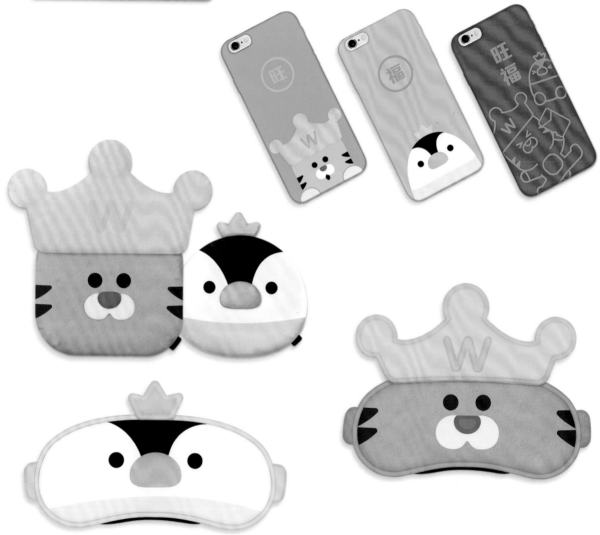

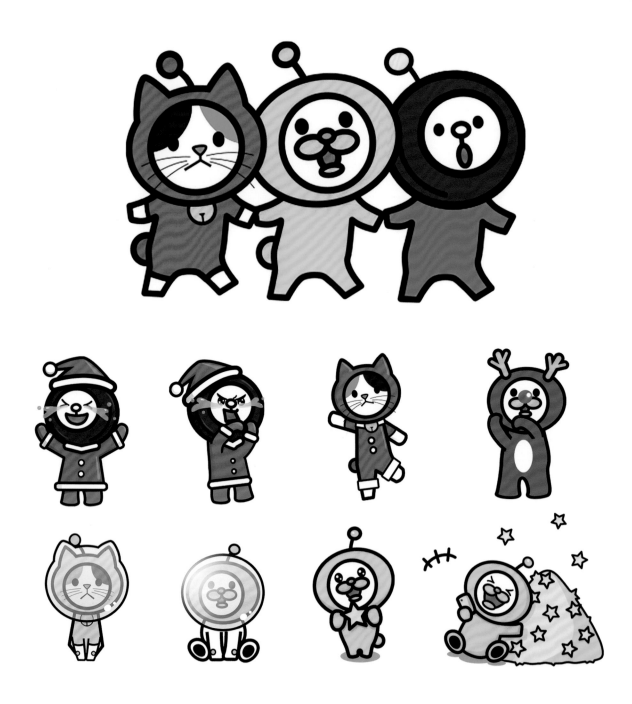

Bokete

設計：Matumoto Yuri / Omoroki, Inc.

作為 Bokete 公司的官方吉祥物，設定三個角色承擔著共同的使命：將公司的通訊服務準確地傳達給受眾。為此，設計師在每個角色頭上了增加了一根天線，突出公司的主要服務特徵。之後，這些角色也被開發成周邊產品，作為福利贈送給用戶，推廣公司文化。

AKKUMA

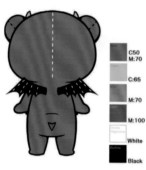

KOAKKUMA

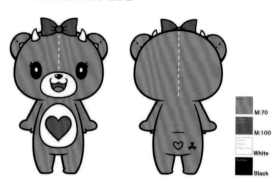

KOAKKUMA

設計：Vegastar. Inc

來自外星的一對雙胞胎熊現在定居在日本北海道，肩負起推廣當地的迷人風光的職責。該吉祥物設計跳過了手繪的階段，而直接用數位的方式製作。設計規劃不限於平面形象，設計師後期將角色故事完整開發出來與大眾互動，例如，雙胞胎的身世。本來是要征服地球，後來卻愛上鮭魚和搖滾音樂的 AKKUMA，而 KOAKKUMA 是因為被放逐到北海道，而愛上這裡和烹飪，她相信「微笑改變世界」。用以加強旅遊、美食活動的推廣效應。

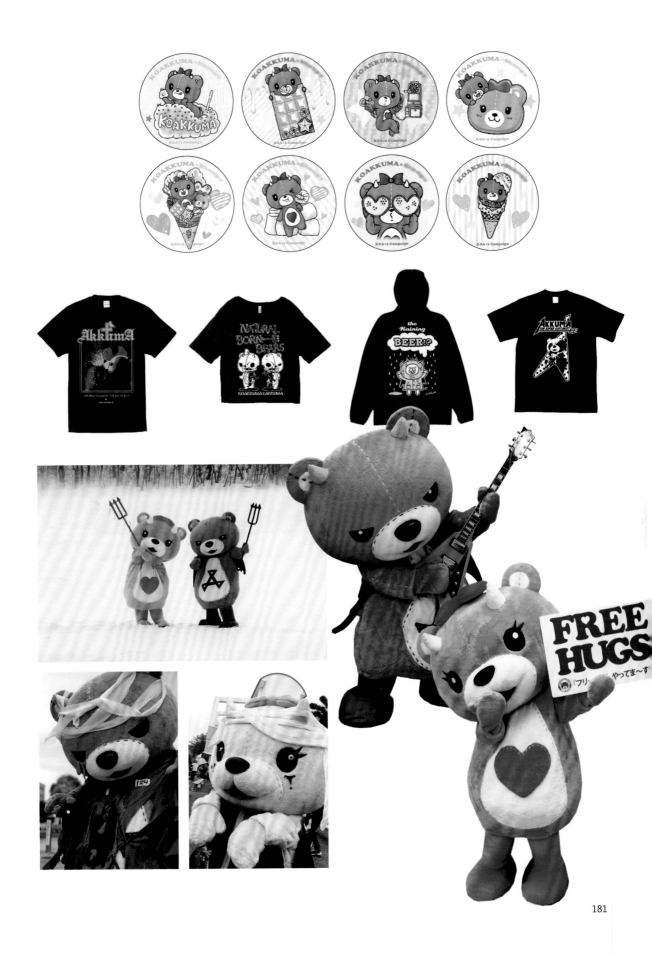

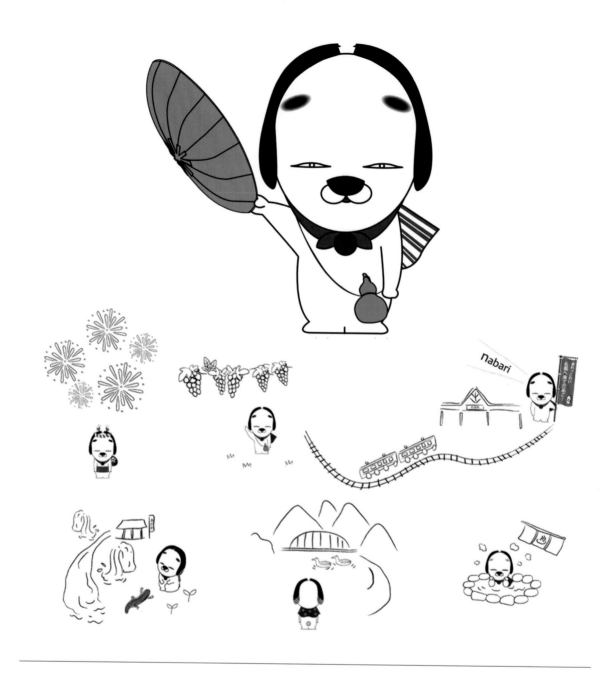

Hiyawan

設計：Office MAARU

Hiyawan 是用於宣傳日本名張市的吉祥物，它的辨識度很高，能讓人從各種元素中聯想到該地區。設計師從傳統能劇和將能劇帶到名張的演員 Kan-a-mi 中汲取靈感，將最具特色的面具運用於吉祥物的臉部設計中。在造型設計上，設計師結合了面具中特別的眼睛、眉毛和小狗的鼻子、嘴巴，形成了一個別具魅力的形象。此外，頭頂上的耳根部位的小細節也很值得關注，因為它是以「房屋間狹窄的小道輪廓」而設計出來的。沒有表情的整體形象呈現出超現實的趣味存在感。

為了加強宣傳的力度，該吉祥物也被開發成各種各樣的商品，如徽章、手袋、鏈子、宣傳單等。

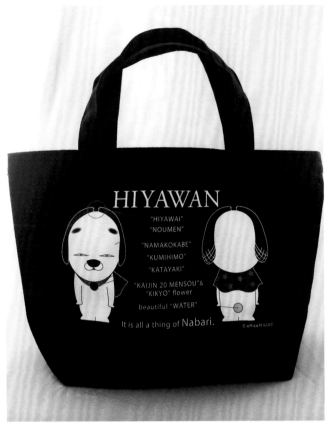

HIYAWAN

"HIYAWAI"
"NOUMEN"

"NAMAKOKABE"
"KUMIHIMO"
"KATAYAKI"

"KAIJIN 20 MENSOU"&
"KIKYO" flower

beautiful "WATER"

It is all a thing of Nabari.

©officeMAARU

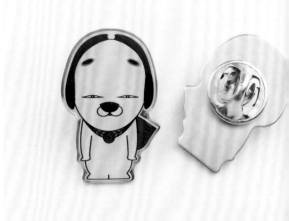

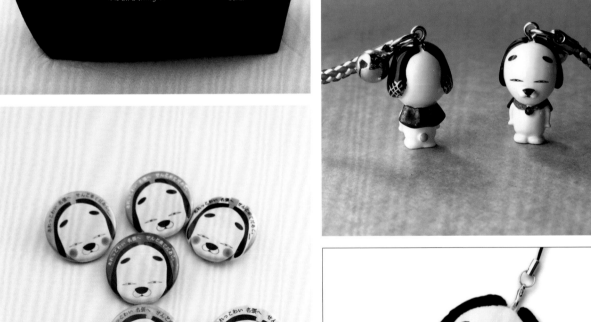

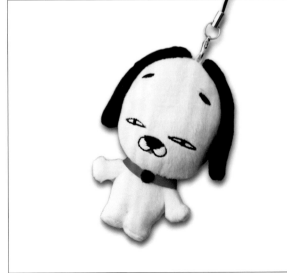

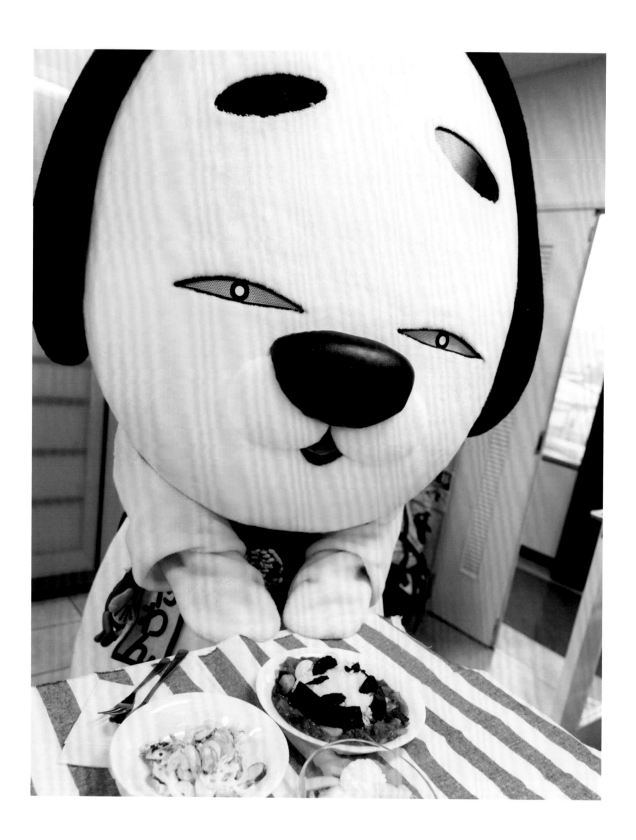

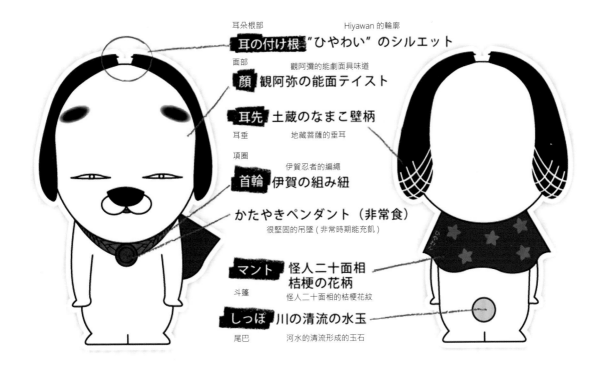

耳朵根部　　　　　　　　　Hiyawan 的輪廓
耳の付け根 "ひやわい" のシルエット

面部　　　　　　観阿彌的能劇面具味道
顔 観阿弥の能面テイスト

耳先　　　　土蔵のなまこ壁柄
耳先 土蔵のなまこ壁柄
耳垂　　　　地藏菩薩的垂耳

項圈　　　　伊賀忍者的編繩
首輪 伊賀の組み紐

かたやきペンダント（非常食）
很堅固的吊墜 (非常時期能充飢)

マント 怪人二十面相
桔梗の花柄
斗篷　　　怪人二十面相的桔梗花紋

しっぽ 川の清流の水玉
尾巴　　　河水的清流形成的玉石

Shimockey

設計：Naho Kaimoto

設計師從妖魔鬼怪、祖先靈魂這些非具象題材汲取靈感，創作了吉祥物 Shimockey，作為多元文化區 — 下北澤的非官方代表形象。該地區擁有活力四射的文化、獨特的音樂活動，以及多彩的藝術展覽。

為了擴大該角色的受眾群以及提高它的辨識度，設計師將吉祥物設計成一個守衛神的形象，色彩亮麗，皮膚光潤有觸感；同時，設計師還將該地區的名字「下北」融入五官設計中，讓大眾能一眼發現該吉祥物的出處。此外，該吉祥物還擁有一對隱形的臂膀，用於參與打鼓、舞蹈、玩滑板等各種活動。

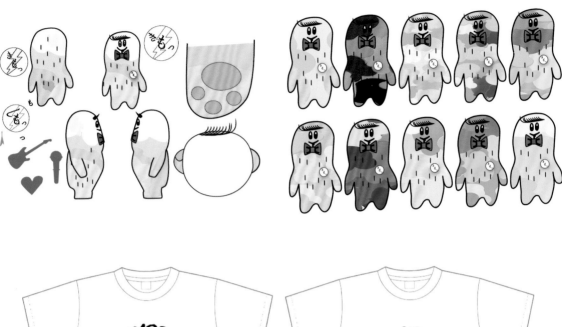

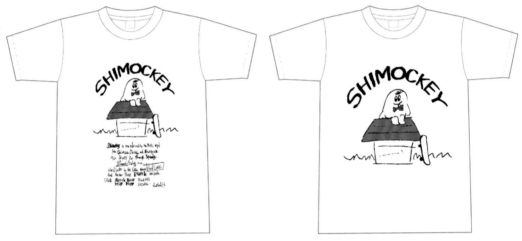

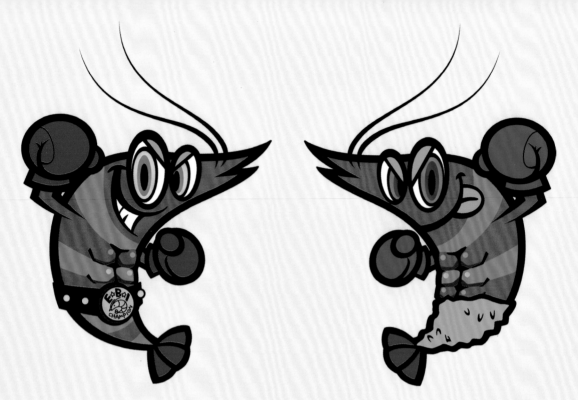

整體上希望呈現立體感。用某整體上希望呈現立體感。用某個野獸的形象來體現這種立體感合適嗎？另外，想要透過減少色彩的亮度來增強視覺效果等。

看起來很強悍，但它也很平易近人。整體上略感恐怖。（牙齒、眼睛的關係？）飛起來很有力，無所畏懼。因為角色最終用於零食產品，所以希望它會更可愛一點。（辣椒雖然有勁，但是也很美味呀！）。

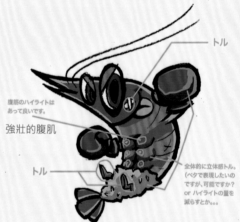

強そうなのはOKなのですが、もうすこしだけ愛嬌だせますか？ちょっと怖い感じです（牙？目のぎらつきのせい？）。フライの方は強そうだけど怖くはなくて良いです。お菓子なので愛される顔にしたいです。（パパネロも強面だけど愛嬌ありますよね）

全体的に立体感トル。（版力ベタで表現したいのですが、可能ですか？or ハイライトの量を減らすとか。。。

腹筋のハイライトはあって良いです。
強壯的腹肌

トル

トル

トル

腹筋のハイライトはあって良いです。
強壯的腹肌

全体的に立体感トル。（ベタで表現したいのですが、可能ですか？or ハイライトの量を減らすとか。。。

整體上希望呈現立體感。用某個野獸的形象來體現這種立體感合適嗎？另外，想要透過減少色彩的亮度來增強視覺效果等等。

Ebi-kyu

設計：Hyaku

Ebi-kyu 是日本最大的零食公司 Tohato 中的一個蝦條產品的角色。鑒於該蝦條有兩種不同的口味 —— 鹹味和韃靼醬味，因此設計兩個不同的角色：重量級和輕量級蝦拳手。

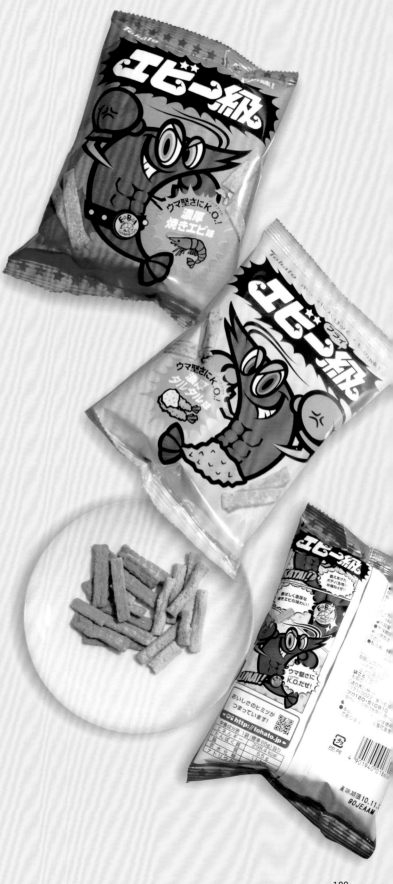

189

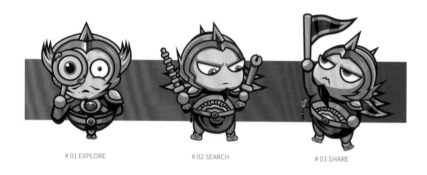

01 EXPLORE　　# 02 SEARCH　　# 03 SHARE

奇門

設計：江志豪

「奇門」是奇門移動端 APP 的吉祥物。該吉祥物的設計融合了中式的一些元素，採用中國傳統文化中的門神畫作為創作來源。門神畫的寓意已從過去的「驅邪避魅」演變成現在的「吉利祥和」。在創作上，設計師採用負普普風格，擷取門神畫的特徵，使傳統的門神畫以現代的形式呈現出來。

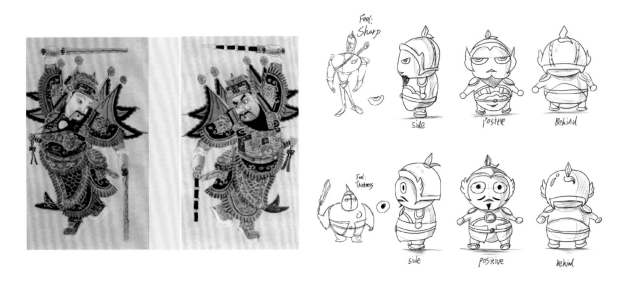

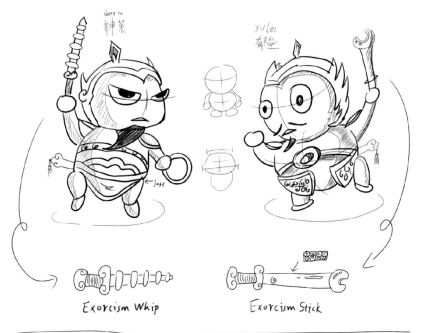

Exorcism Whip **Exorcism Stick**

QIMEN MASCOT DESIGN 2017.5.5 zhihao

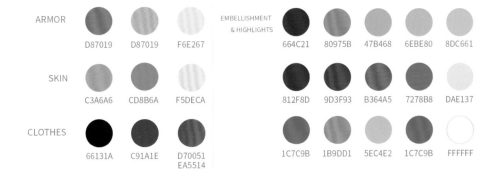

ARMOR				EMBELLISHMENT & HIGHLIGHTS				
D87019	D87019	F6E267		664C21	80975B	47B468	6EBE80	8DC661

SKIN								
C3A6A6	CD8B6A	F5DECA		812F8D	9D3F93	B364A5	7278B8	DAE137

CLOTHES								
66131A	C91A1E	D70051 EA5514		1C7C9B	1B9DD1	5EC4E2	1C7C9B	FFFFFF

LG Challengers

設計：STUDIO-JT

LG 公司為大學生而設的 CSR 項目有著四個性格迥異的配套角色：Globalcherry、Socialcherry、Dreamcherry 和 Mentory。Globalcherry 代表著一群有領導力且能獨立探索世界的學生；Socialcherry 是一個友好且樂於結交朋友的角色，鼓勵學生在社交媒體上分享生活動態。Dreamtory 則是渴望提升自我的大一新生；Mentory 是 Dreamcherry 的導師，他致力於幫助學生實現他們的目標。此外，設計師還制定了一系列活動方案，如舉辦夏令營、出版雜誌書籍等，加強該專案的宣傳。本設計可說是少數直接以「人」選定為原型。

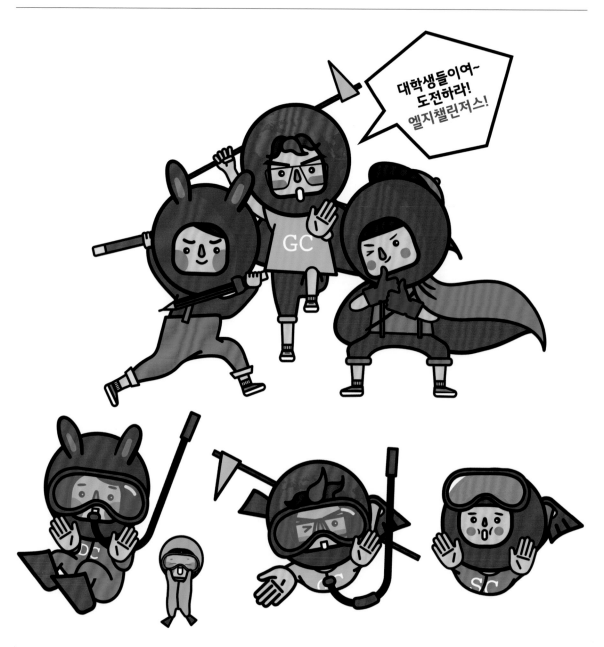

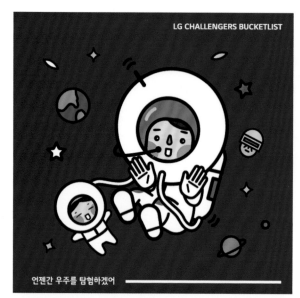

언젠간 우주를 탐험하겠어

따뜻하고 보람찬 일을 할 거야

신비한 바닷속을 탐험할거야

무섭지만 즐거운 번지점프

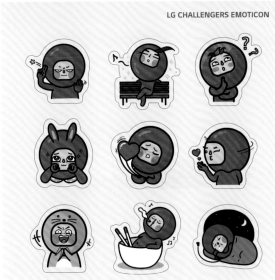

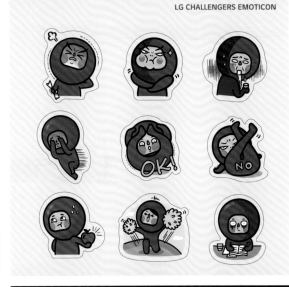

그래서...
이번 여름휴가도
페북으로
가는거야?

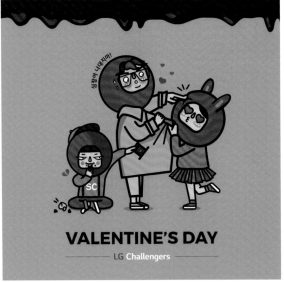

諾貝抱抱

設計：1983ASIA

諾貝抱抱是透過體驗式的教學理念激發兒童興趣，引領父母與兒童共同成長的學習平台。該平台認為「沒有一個擁抱該被忘記，每個擁抱都閃耀著動人的秘密。」為了更直觀地表現該平台的教育理念，設計團隊選定以整天抱著樹的無尾熊為角色原型。其簡潔的線條、明朗的色彩，足以成為識別系統的一部分，溫馨的圖形也便於後期各種周邊產品的設計。該吉祥物的設計既突出了品牌「親子」的核心價值，又傳遞了幸福感，引起受眾的情感共鳴。

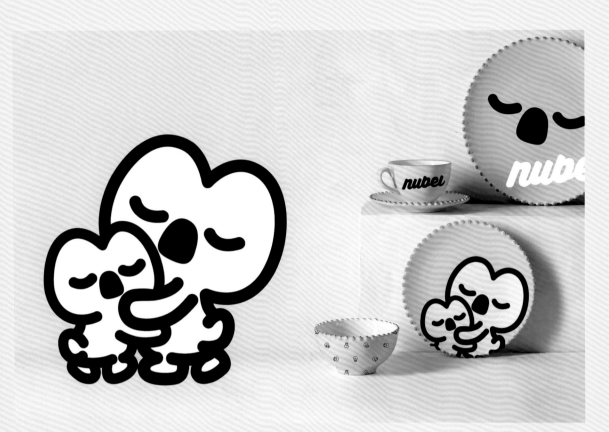

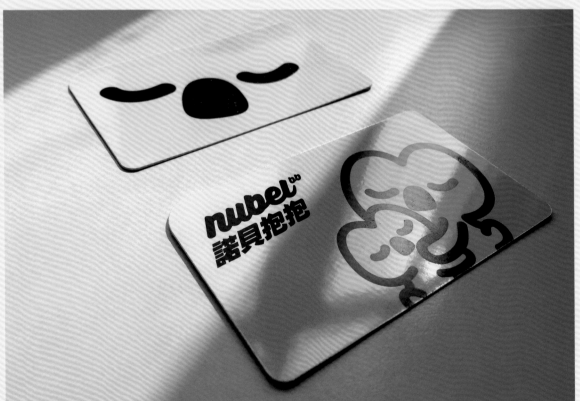

Fred from "CoNieco" Identity

設計：Karolina Lorek, Poland

Fred 是一家以提供健康的早午餐為主的餐廳吉祥物，強調口部的設計是呼應「食」最直接的形象。設計師選用鮮黃色彰顯晨間用餐的愉悅體驗，而作為餐廳的靈魂人物，Fred 的身影如同早上的太陽出現在各個角落，如杯子、餐具或者各種小玩意。

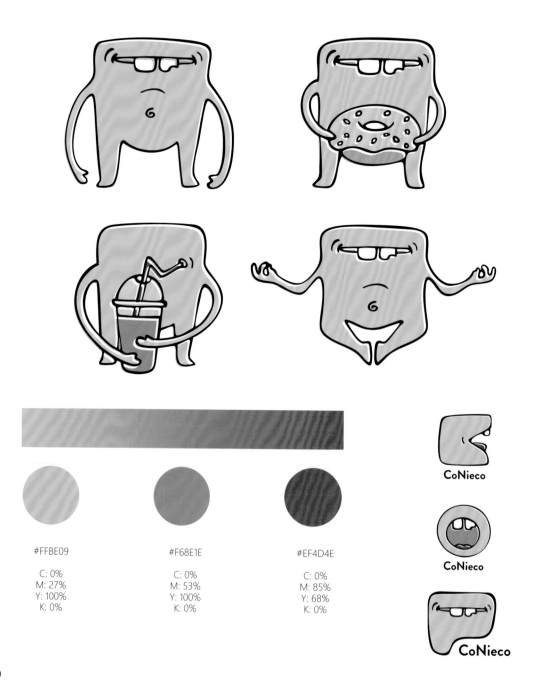

#FFBE09

C: 0%
M: 27%
Y: 100%
K: 0%

#F68E1E

C: 0%
M: 53%
Y: 100%
K: 0%

#EF4D4E

C: 0%
M: 85%
Y: 68%
K: 0%

CoNieco

CoNieco

CoNieco

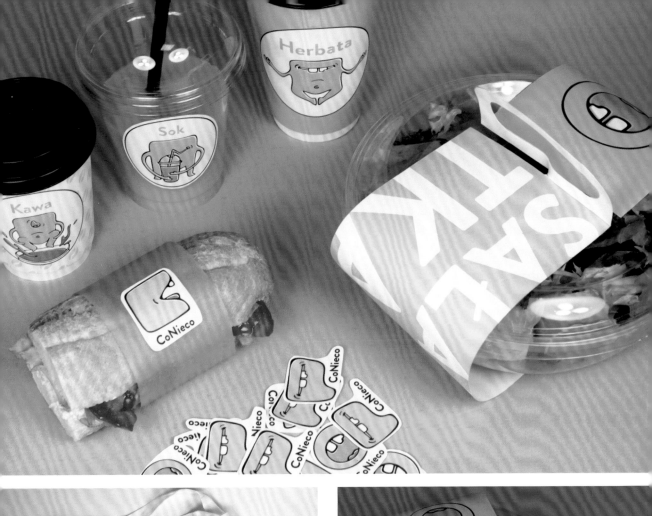

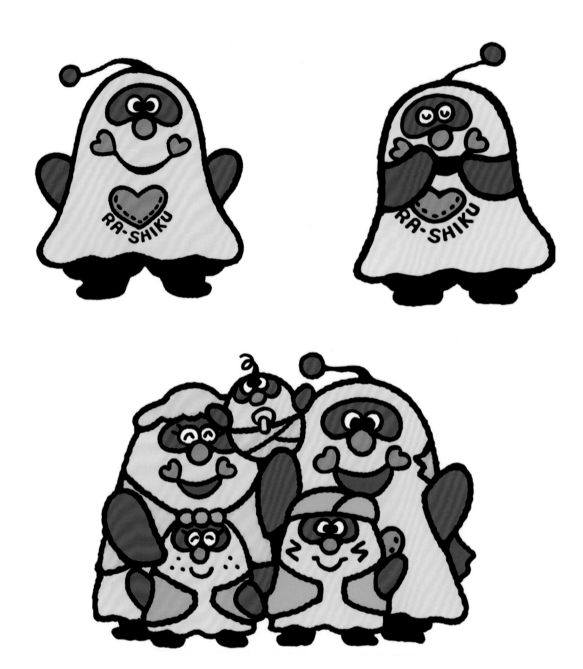

Rashiku

設計：Shinobu Ariga

作為牛九市的官方吉祥物，該角色承擔著重要的使命——代表了該市的文化和歷史。吉祥物的取名從城市名中汲取靈感，同時結合「與城市共生」的理念。
創作的初衷是希望該吉祥物能被父母和小孩所喜愛，因此在設計細節時，頭上增加了一個傳遞幸福信號的傳感器，身上還有多個心型符號。

目標是於激發城市的活力，讓該市充滿正能量。

做事不氣餒、不言敗，是一個十足的拼命三郎。

遊刃有餘、富有上進心的小魔法師。

牛九市民的知心夥伴。

負責大家的喜怒哀樂，是一個「愛的容器」。

擁有巨強的使命感，時刻守護著牛九市。

牛九市官方吉祥物　　單純善良的牛九市「怪蜀黍」　　頭上佩戴着傳感器，隨時發出「咕嚕咕嚕」的幸福之聲。

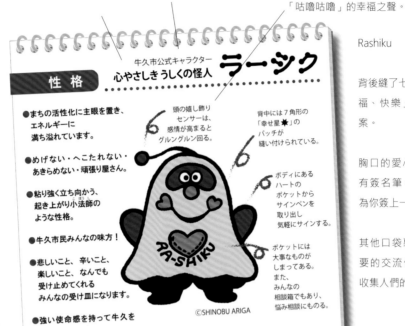

牛久市公式キャラクター
心やさしき うしくの怪人 ラーシク

性 格

●まちの活性化に主眼を置き、エネルギーに満ち溢れています。

●めげない・へこたれない・あきらめない・頑張り屋さん。

●粘り強く立ち向かう、起き上がり小法師のような性格。

●牛久市民みんなの味方！

●悲しいこと、辛いこと、楽しいこと、なんでも受け止めてくれるみんなの受け皿になります。

●強い使命感を持って牛久を見守っています。

頭の嬉し飾りセンサーは、感情が高まるとグルングルン回る。

背中には7角形の「幸せ星★」のパッチが縫い付けられている。

ボディにあるハートのポケットからサインペンを取り出し気軽にサインする。

ポケットには大事なものがしまってある。また、みんなの相談箱でもあり、悩み相談にものる。

©SHINOBU ARIGA

Rashiku

背後縫了七個象徵「幸福、快樂」的星星圖案。

胸口的愛心口袋裡裝有簽名筆，可以隨時為你簽上一筆哦。

其他口袋裏放著很重要的交流信箱，用來收集人們的煩惱。

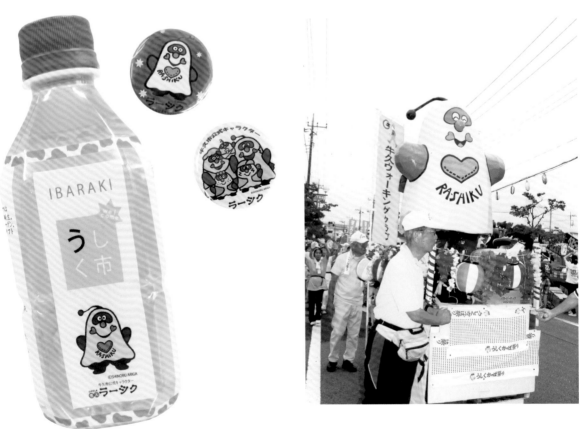

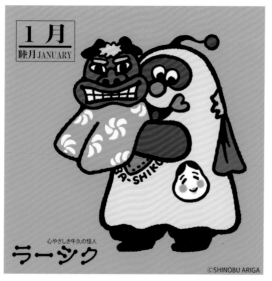

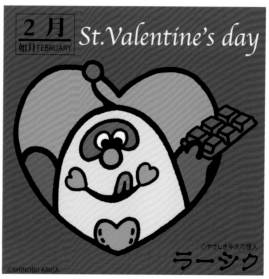

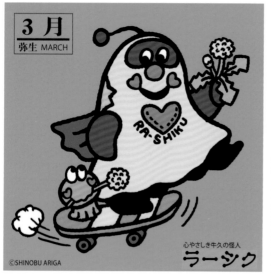

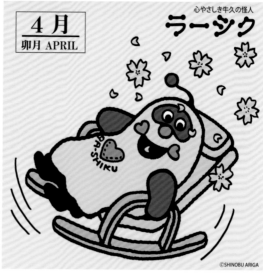

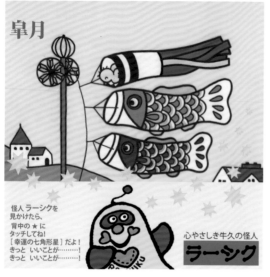

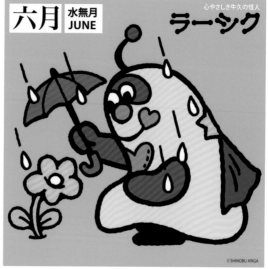

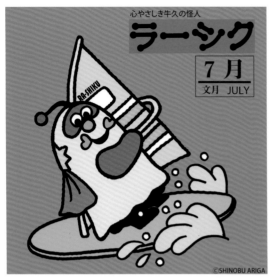

心やさしき牛久の怪人
ラーシク
7月
文月 JULY

©SHINOBU ARIGA

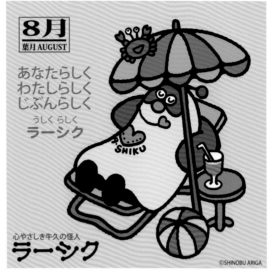

8月
葉月 AUGUST

あなたらしく
わたしらしく
じぶんらしく
うしくらしく
ラーシク

心やさしき牛久の怪人
ラーシク

©SHINOBU ARIGA

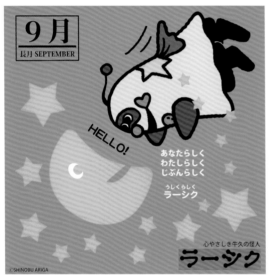

9月
長月 SEPTEMBER

HELLO!

あなたらしく
わたしらしく
じぶんらしく
うしくらしく
ラーシク

心やさしき牛久の怪人
ラーシク

©SHINOBU ARIGA

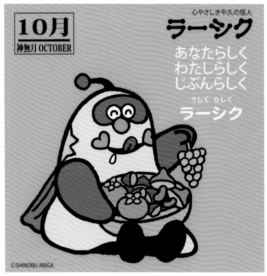

10月
神無月 OCTOBER

心やさしき牛久の怪人
ラーシク
あなたらしく
わたしらしく
じぶんらしく
うしくらしく
ラーシク

©SHINOBU ARIGA

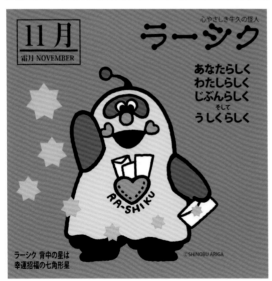

11月
霜月 NOVEMBER

心やさしき牛久の怪人
ラーシク

あなたらしく
わたしらしく
じぶんらしく
そして
うしくらしく

ラーシク 背中の星は
幸運招福の七角形星

©SHINOBU ARIGA

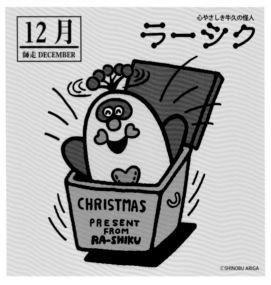

12月
師走 DECEMBER

心やさしき牛久の怪人
ラーシク

CHRISTMAS
PRESENT
FROM
RA-SHIKU

©SHINOBU ARIGA

205

Miss Queen's

設計：EEPMON Inc

Miss Queen's 是一家家族企業經營的咖啡廳，於 1953 年建於香港。該餐廳委託設計工作室 EEPMON 創造一個新的品牌形象來吸引更多的年輕顧客。

受到漫畫家麥科斯•費雪創造的貝蒂娃娃和一家日本化妝企業設計的 Yojiya 啟發，設計師選擇用簡潔的黑白色來設計角色。在創作過程中，設計師畫了大量的插圖，以勾勒出角色不同的表情和動作。在完成角色設計後，設計師建議取名為 Miss Queen's，之後該名字被客戶採用，受到了廣泛的認可。

在後期的宣傳中，我們可以看到 Miss Queen's 的身影出現在各種媒介上，無論是店內的各種餐具，還是擺在店外真人大小的公仔。

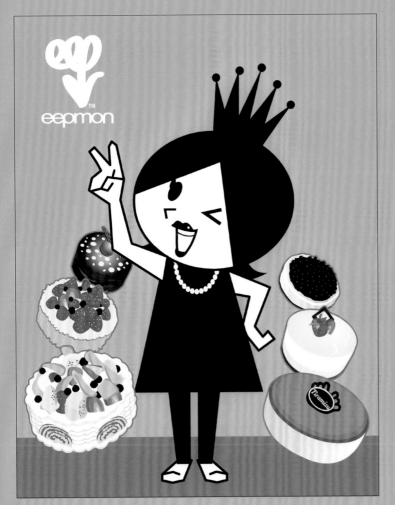

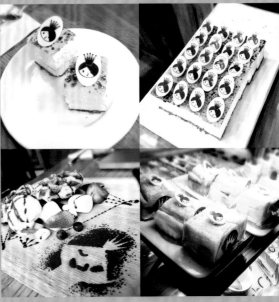

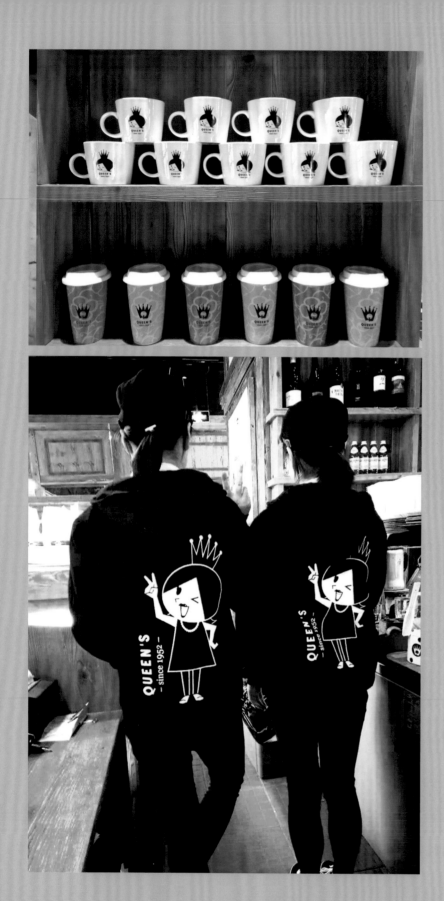

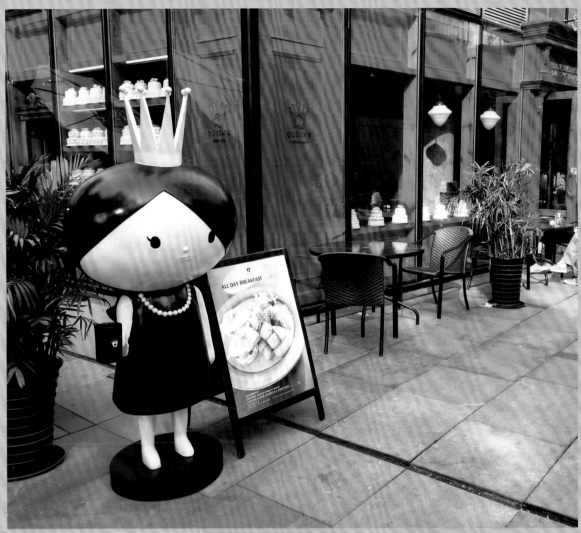

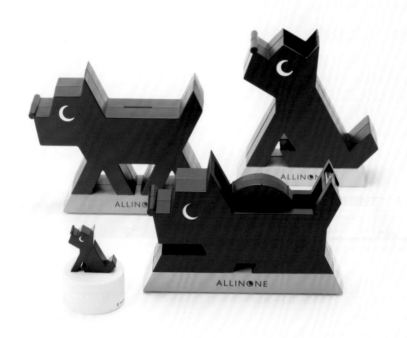

WANKU

設計：groovisions

WANKU 所為給西日本城市銀行新發行的信用卡 All In One 設計的一套吉祥物。該吉祥物的名字來源於小狗的叫聲「汪」（日文寫作 wan），因此其設計參考的原型就是小狗。鑒於該企業的目標受眾是年輕群體，WANKU 的設計風格偏向簡潔、普通，這樣可以避免過於幼稚，如：用簡單的線條勾勒出一個剪影；去掉多餘的輪廓，讓黑色的表面更加立體；此外，儘管將該吉祥物設計成 3D 的效果，但是它看起來還是更偏平面，這也突出了當代極簡設計的獨特性。

起初設計 WANKU 時，只有一個黑色的形象，後來的白色和黑色混合的角色形象創造出來，一起發展成為該公司的官方吉祥物。

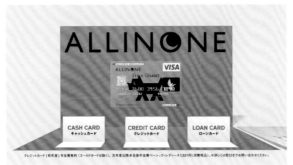

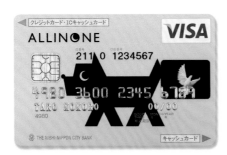
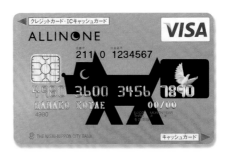
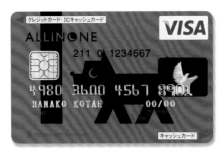
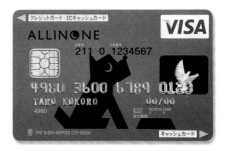

© groovisions

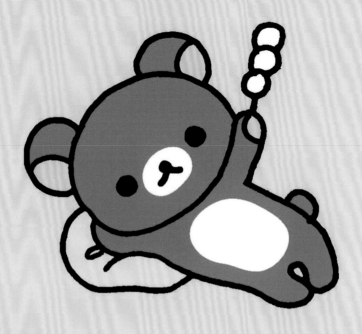

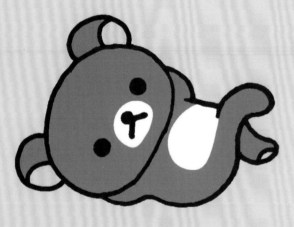

拉拉熊

設計：SAN-X CO., LTD.

拉拉熊是一隻隨時隨地都很放鬆的熊，設計起源是創作者羨慕寵物的放鬆生活而發展出來的。這只熊隨性的性格可以感染生活中壓力重重的人們，因而十分受歡迎。僅僅是純粹地旁觀拉拉熊的日常，就能讓人身心愉快。後來成為 San-X 的人氣形象。

リラックマ™
ダラダラリラックス のまいにち

リラックマ™
ダラダラリラックス のまいにち

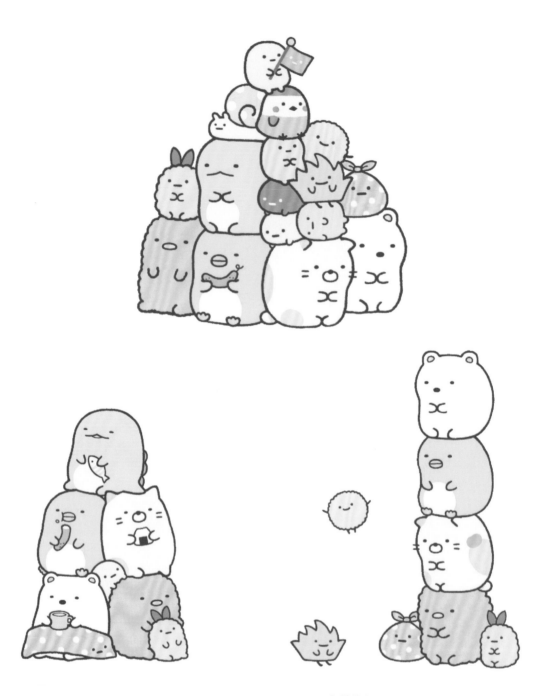

角落的小夥伴

設計：SAN-X CO., LTD.

角落的小夥伴是由各種生物角色組成的。因為個性在面對各種情況時，它們生活在角落裡才安心，享受著安逸與寧靜，不嚮往喧鬧的中心地帶，也因為角落只有一個，就演變成疊在一起標準動作。完整精細的個性設定以及柔和的顏色，某種情況下也很像人們內在的心情，充滿療癒感。

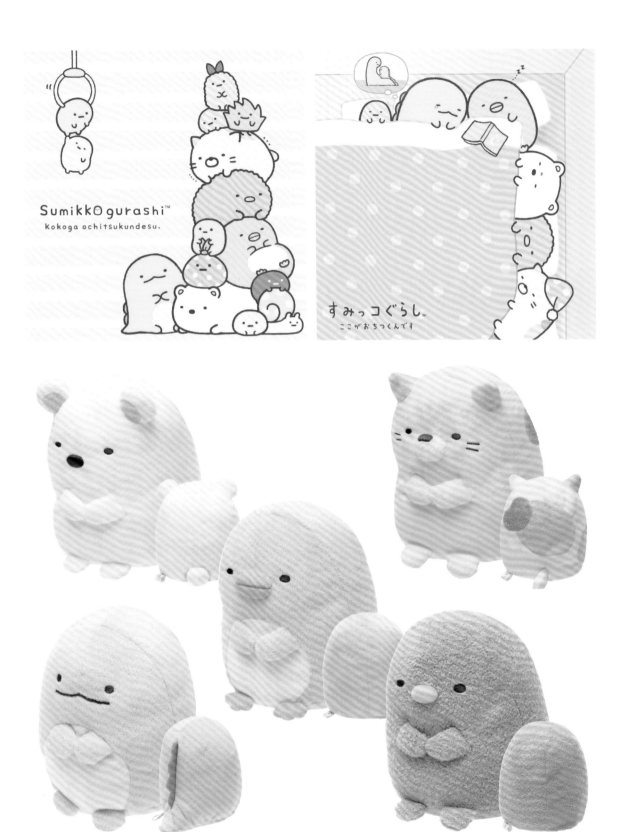

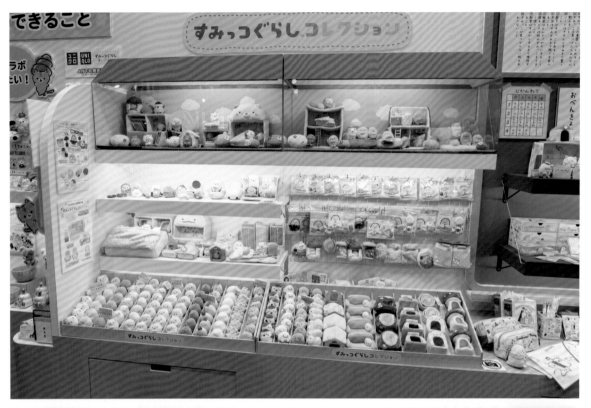

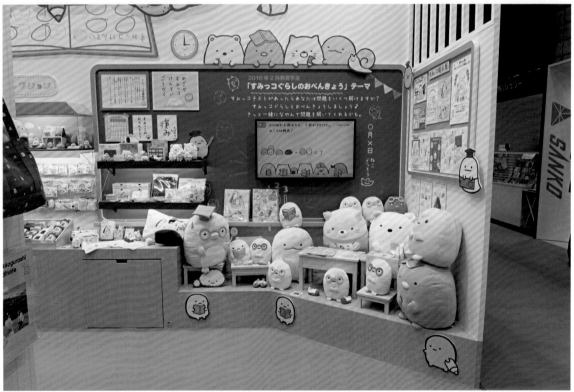

趴趴熊

設計：SAN-X CO., LTD.

趴趴熊作為輕鬆系列主題角色的鼻祖，在這一領域的影響力舉足輕重。原始創意來自設計師忙的「趴一下」所產出的，反映的是當下的心境，人們從趴趴熊獨特的「無表情」設計中就可以窺其獨一無二。不僅如此，趴趴熊的觸感舒適，且形態粗壯，還是一個十足的甜點愛好者。

たれぱんだ™
今日もよくたれています。

たれぱんだ™
今日もよくたれています。

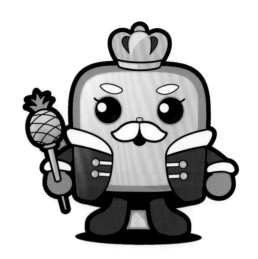

鳳梨酥王國

設計：自然光設計

作為臺灣著名的糕餅伴手禮名店，維格餅家始終秉承著「將烘焙至臻完美，為顧客帶來最上等美味的品質享受」經營理念。

設計師選用馳名國際的鳳梨酥作為本次吉祥物主體形象設計的原型，並結合店內其他特色產品，如鴛鴦綠豆糕、栗子燒、芋泥酥等，打造了一個以「鳳梨酥國王」為主導的特色王國。這樣不僅增加了產品在消費者心中的認同感，也展現了維格餅家積極創造鳳梨酥王國的宏願。

Shishamoneko

設計：Kimiko kawakubo

起初設計師只是想在全球宣傳一種「懶人躺」的理念，然後開始繪出各種草圖，最終設計出了這個讓人印象深刻的吉祥物。該吉祥物將貓和魚結合在一起，從一種捕獵者關係創造出虛擬人物。設計師從在日本北部生活的一種細長的魚中汲取靈感，因其以長而瘦的軀幹為特色，遂取名為 Shishamoneko。

設計時刻意將臉部的各個器官設計成不對稱的形狀，如左耳和右耳的大小、鬍鬚的數量以及嘴巴兩邊的長度。從整體上看，該吉祥物似乎是無表情的，但是不同的人看它也會有不同的感受吧！

目前，該吉祥物被開發成各種商品，在日本的紀念品店和零售店均有銷售。

227

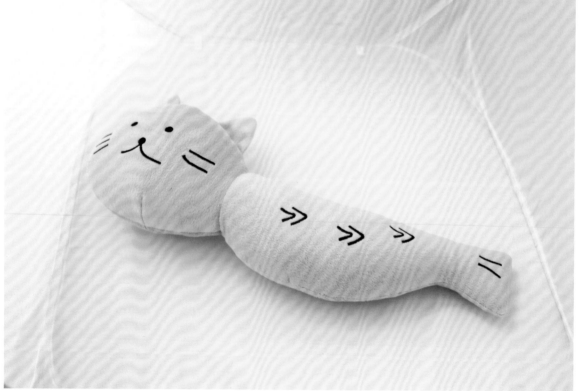

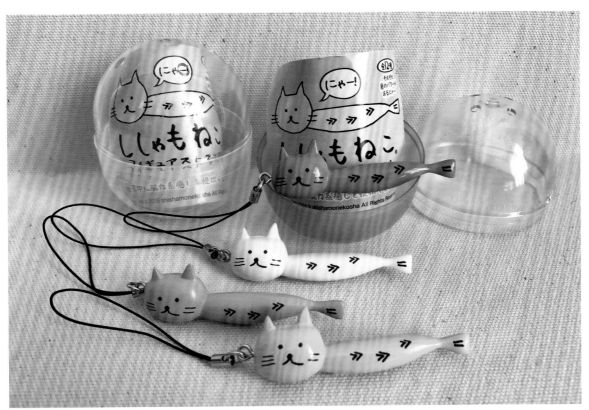

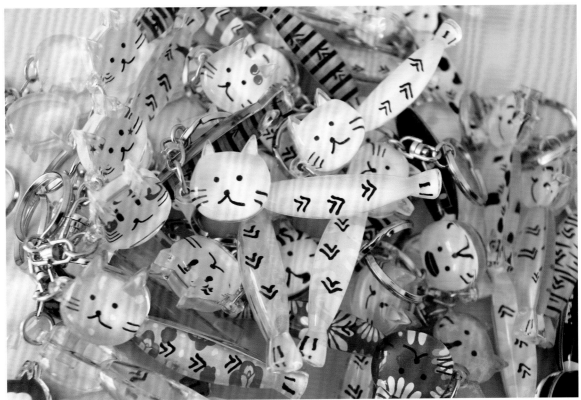

SPIKE

設計：mr eightyone

為了加強佛蘭德田徑協會中的年輕運動員和該組織的聯繫，協會決定用一個角色形象來代表他們的精神氣質，而勇敢、靈敏又充滿智慧的狐狸便正好滿足了這種需求，成為吉祥物 SPIKE 的重要靈感來源。

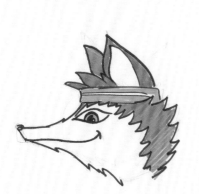

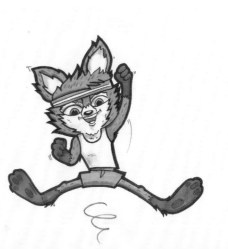

28^{ste}
JEUGDDAG

18 Maart 2017 – Topsporthal Gent

INSCHRIJVEN VIA CLUB
Meer info op atletiek.be/jeugddag

HELP ONS!
Verzin een leuke naam voor onze
nieuwe atletiekheld.
Stuur uw inzending in op atletiek.be/
jeugddag en wie weet wordt jouw
naam gekozen.

KIDS&Co VLAAMSE ATLETIEKLIGA gent:sport

ONTDEK SPIKE'S
MAGISCHE MEDAILLE
OP DE 29^{ste} JEUGDDAG

17 MAART 2018
Inschrijven via club, Meer info op atletiek.be/jeugddag

Loop je warm, Werp je in de strijd,
Spring in het onbekende
Hop hop schouderklop,
Een nieuw avontuur begint...

KIDS&Co VLAAMSE ATLETIEKLIGA gent:sport SPORT.VLAANDEREN

29^{ste} Jeugddag
PASPOORT

PASPOORT

28^{ste} Jeugddag

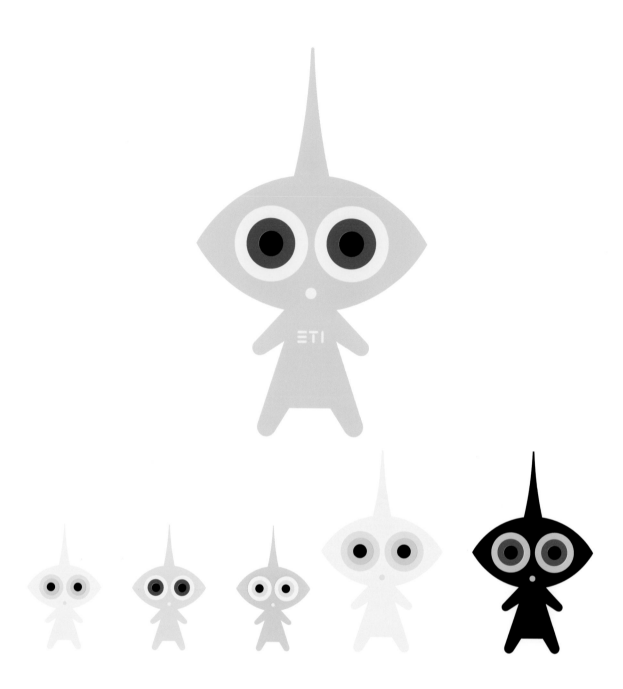

ETI

設計：Sa Tallinna Teletorn

ETI 是愛沙尼亞塔林電視塔的官方吉祥物。為了在設計上呈現該電視塔的視覺特徵，設計師 Martin Pedanik 在吉祥物的頭上加了一根天線，以便於在第一時間吸引目標觀眾。該吉祥物的主題設色是綠色，呼應電視塔周圍的綠色環境。另外，該吉祥物的名字含義也很豐富。首先，它解釋了從何而來（ETI 可以是「外星智慧」的縮寫）；它也是「愛沙尼亞電視標誌」和「特色電視塔」的縮寫，非常國際化。這個吉祥物在當地非常受歡迎，它甚至還出現在其他領域，如皮里塔河馬拉松。

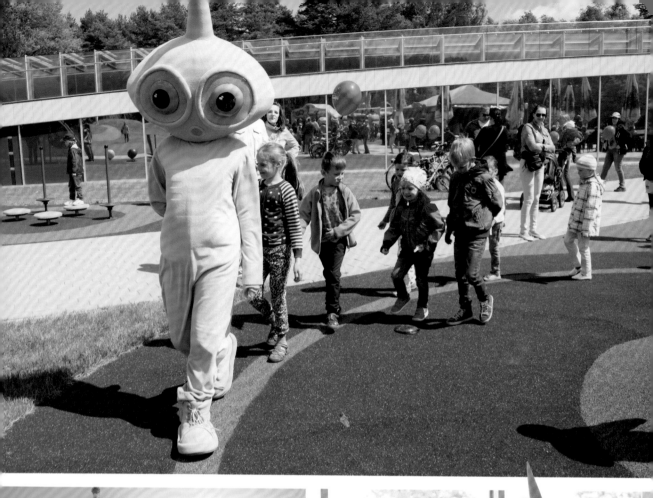

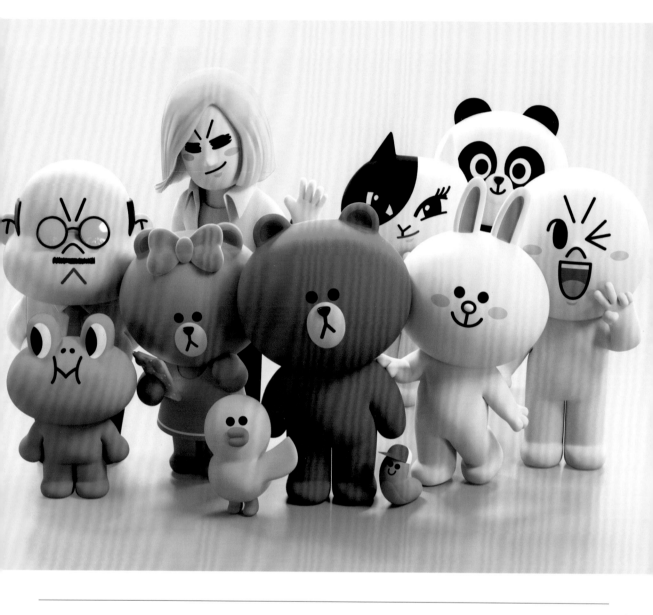

BROWN
& FRIENDS

設計：LINE FRIENDS

BROWN、CONY、MOON 和 JAMES 是 LINE FRIENDS 公司最初的四個角色。之後，又設計了五個其它的角色——SALLY、EDWARD、JESSICA、BOSS 和 LEONARD。2016 年 3 月，CHOCO 和 PANGYO 相繼推出，加入到最初的布朗家族。這 11 個角色一起形成 LINE FRIENDS 公司的官方吉祥物，並實現了吉祥物 IP 化的成功模式。

LINE FRIENDS 與世界各大品牌合作，極大地提高了知名度。目前，該公司已開發產品超 20000 種，版權類交易近 400，範圍遍及多國。不僅如此，為了維持公司的信譽和形象，LINE FRIENDS 會在細節上花更多功夫，以生產出具有持久生命力的產品。正是這樣的理念和態度讓 LINE FRIENDS 得到了世界知名品牌的認可。

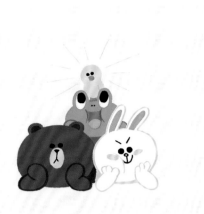

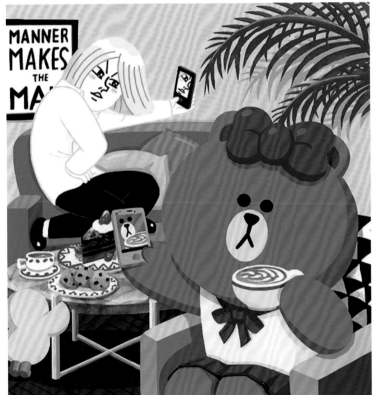

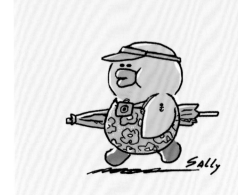

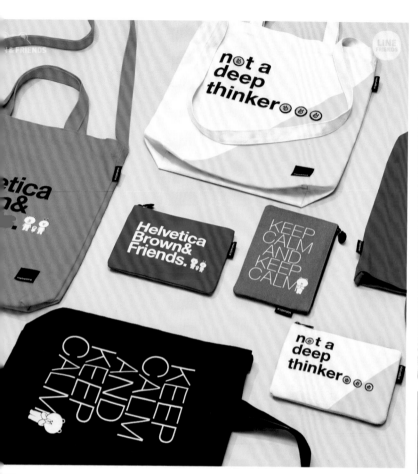

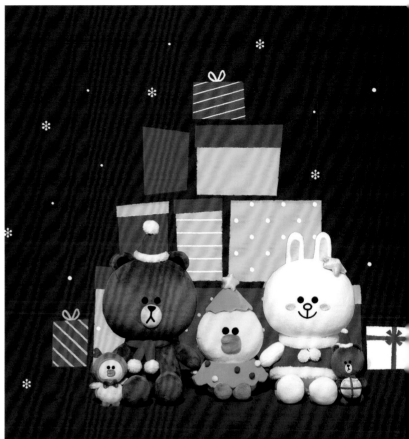

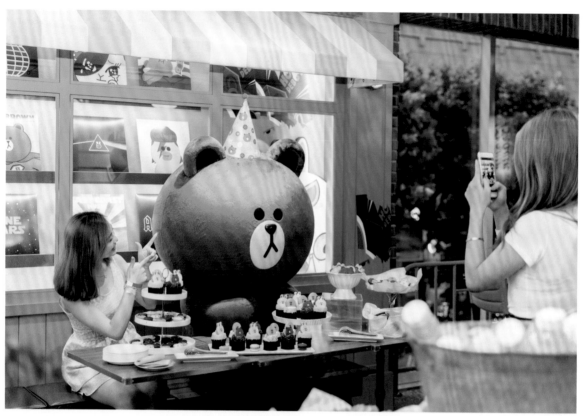

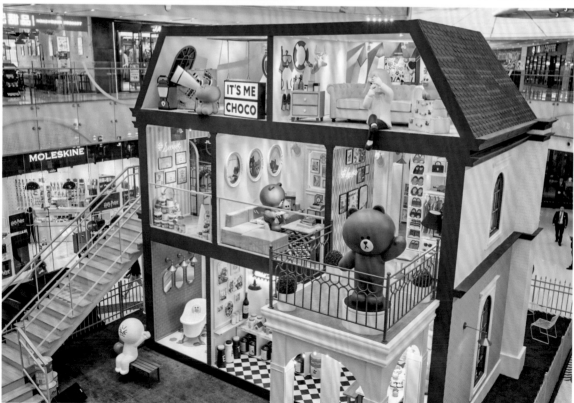

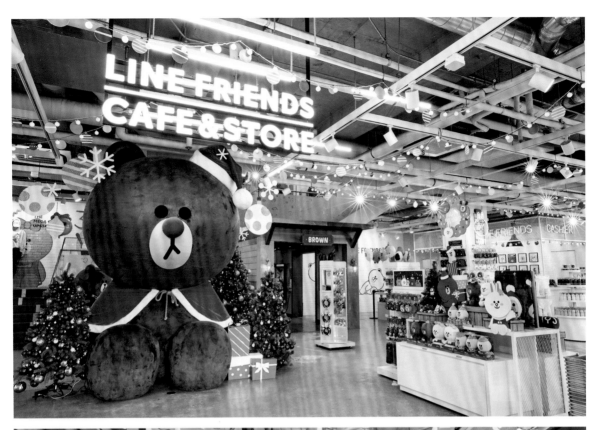

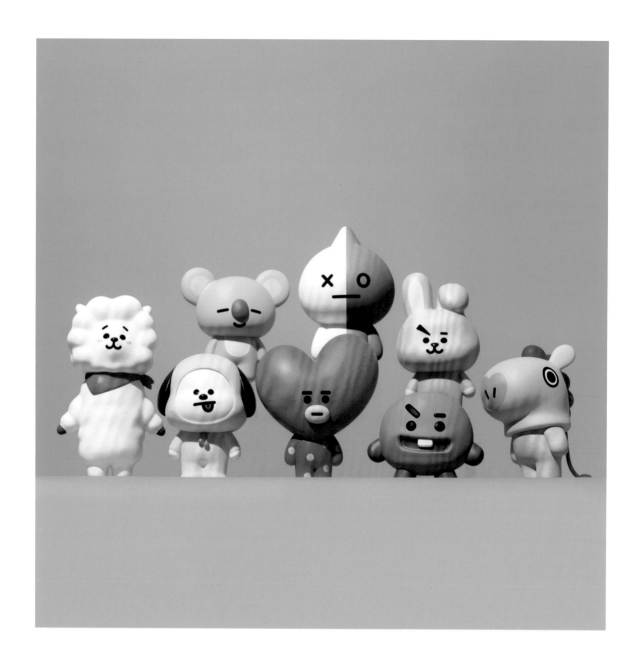

BT21

設計：LINE FRIENDS

BT21 是 LINE 公司與 BTS 男團合作推出的角色 IP。BTS 是一個粉絲遍及全球的韓國流行男團。2017 年 12 月 16 日，LINE FRIENDS 於紐約時代廣場的旗艦店首次發行了與 BT21 角色相關的產品。在受到熱烈歡迎後，LINE FRIENDS 又相繼在梨泰院的旗艦店和日本原宿地區的旗艦店擴展銷售管道，並吸引了每日累計超過 15000 人次的遊客量。此外，BT21 也透過與不同公司合作來吸引目標受眾。

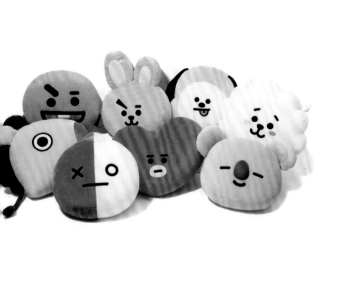
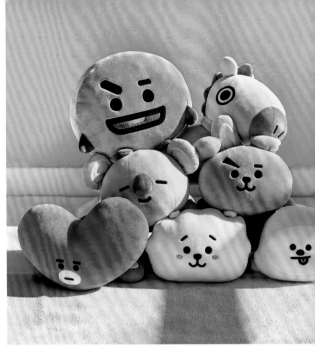
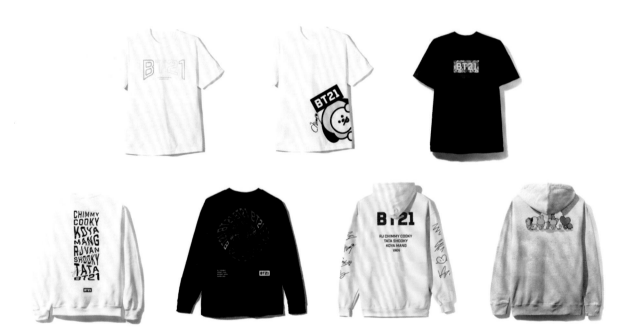

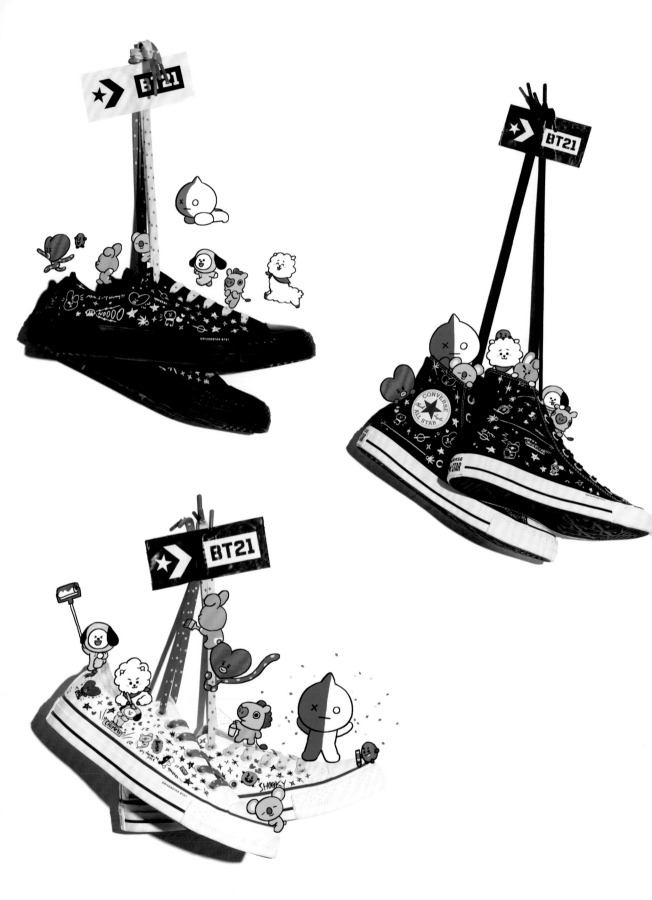

Messenger

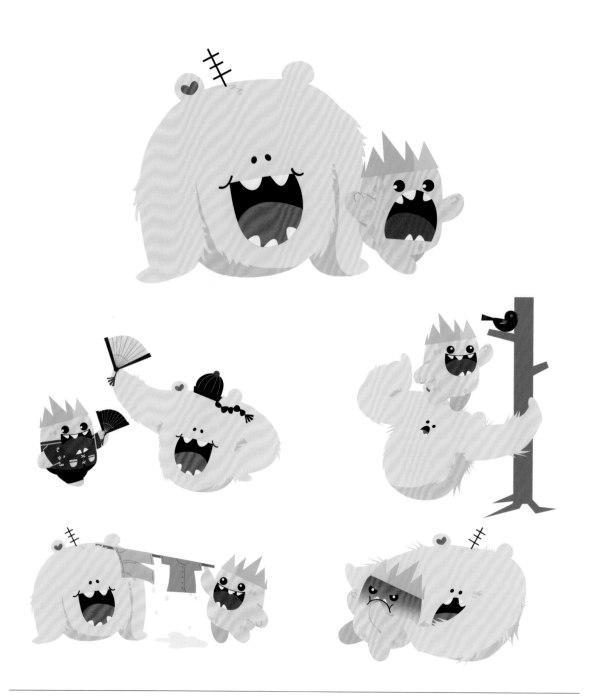

Nanas 和 Squishy

設計：Pigologist Studio

這兩個是新加坡義順鎮的吉祥物，以宣傳當地的多樣文化。根據該委員會的宗旨，即「心安處是家」，設計師選擇了毛茸茸的怪獸和鳳梨國王的形象。仔細研究一下設計細節會發現：毛茸茸的怪獸耳朵上有個心形的設計，並且頭上的天線巧妙地反映了當地的民居風格。鳳梨國王結合了當地特色的喜慶水果，這種水果也同時代表了城鎮歷史發展的一部分。

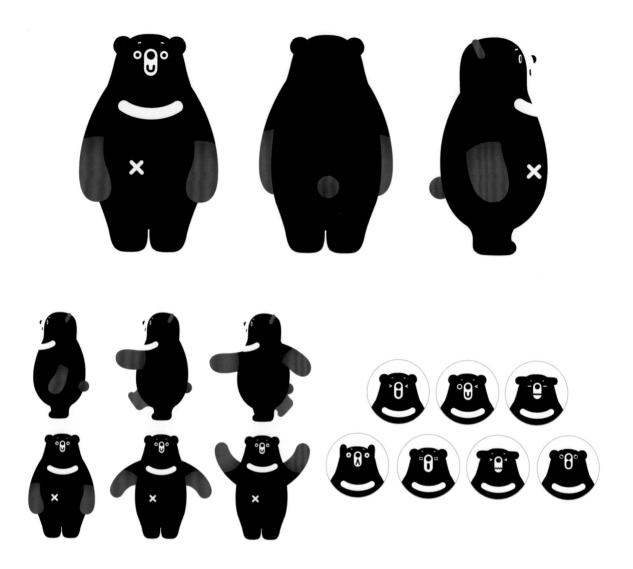

亞洲動物基金會

設計：YANG DESIGN,
Terrence Zhang,

Vicki Sun

Moonie 是亞洲動物基金會（AAF）為倡議大眾反對活熊取膽而設計的吉祥物。該基金會成立於 2000 年，是一家專注於動物福利的國際公益組織，其在中國大力開展的反對活熊取膽項目成功解救了許多被困的亞洲黑熊。為了繼續擴大該項目的影響力，讓更多人關注並參與，AAF 希望設計一個吉祥物，並透過系列衍生產品的開發和推廣讓更多人關注活熊取膽這個現象。該吉祥物以黑熊為原型，其圖形的幾何化處理與標誌性設計讓人印象深刻。此外，設計師將黑熊的取膽口特別用符號「X」來標示，這樣既能引起觀者的好奇，又能充分地傳達組織的理念。

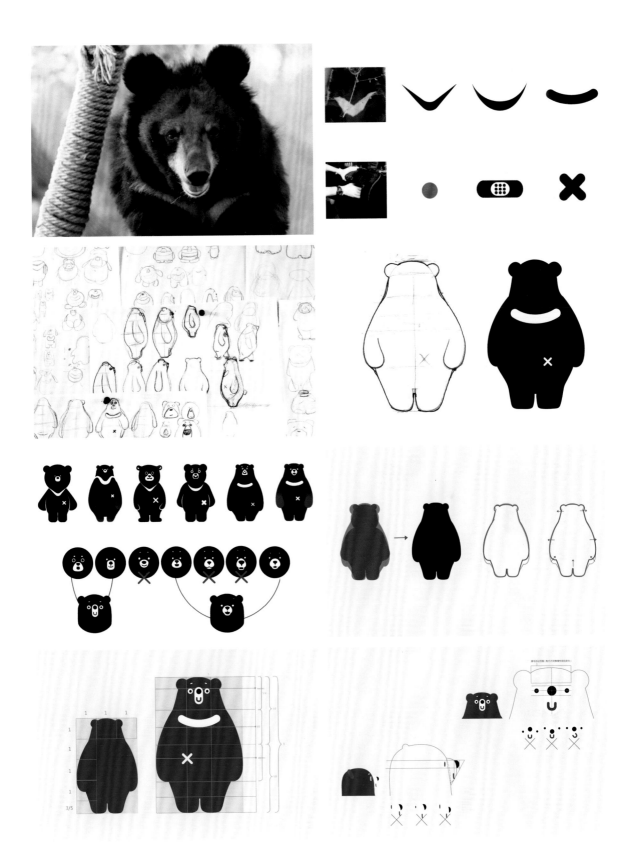

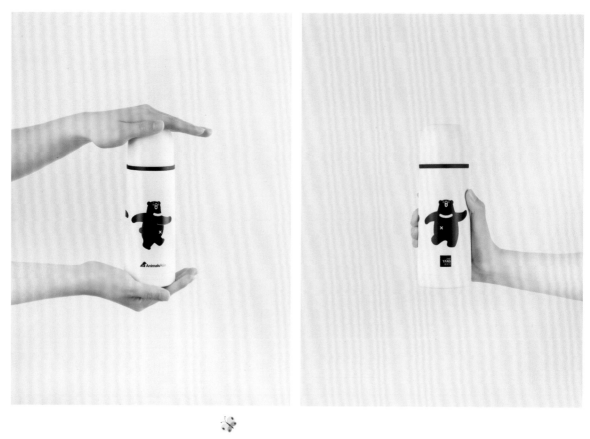

大包小包

設計：1983ASIA

兒時家人和朋友的陪伴是人生中最難忘的回憶，歡樂的家庭氛圍是幸福成長的源泉，年代的印記成為連接彼此情感的紐帶。冷凍點心品牌「一屋包包」正受此啟發，致力於打造一個充滿情懷的點心品牌，成為現代家庭的好夥伴，在提供健康、美味、方便的食物時也能給下一代傳遞溫暖。

在充分理解客戶的品牌理念後，設計團隊將該品牌的核心產品如包子、水餃、湯丸等，與生活在寒帶地區的動物如企鵝、北極熊、海豹等結合起來，組成了一個有愛又有趣的吉祥物大家庭，塑造了獨特的品牌視覺體系。他們每個角色都有各自的性格特徵，有優點也有缺點，時而爭吵，時而玩樂，但總能相互友愛；他們尊重彼此的不同，融為一體；而他們這個大家庭的相處之道正傳遞了該品牌以「愛」為核心的價值理念。

PENGUIN
企鹅

BAO
包子

POLAR BEAR
北极熊

SHAO MAI
烧麦

SNOW RABBIT
北极兔

JIAO
饺子

SNOW FOX
北极狐

MIAN
面条

SEAL
海豹

TANG YUAN
汤圆

SNOWY OWL
雪鸮

MAN TOU
馒头

Index

索引

J

江志豪
https://www.behance.net/DYsmith

J & B Design Studio
http://www.jandbdesignstudio.com

Jon Hooper
http://www.hexley.com

K

Karolina Lorek, Poland
https://www.behance.net/karolina_lorek

Kim Kaddouch
http://www.kimkaddouch.myportfolio.com/

Kimiko Kawakubo
http://www.shishamoneko.com

L

langDesign Co., Ltd
http://www.langdesign.jp/

LINE FRIENDS
https://www.linefriends.com/

劉東博
https://www.zcool.com.cn/u/9715

LOWORKS Inc.
http://www.loworks.co.jp

樂容文創
https://www.facebook.com/2014rrwc/

M

Maria Shyrokova
https://www.behance.net/maria_shyrokova

Matumoto Yuri / Omoroki, Inc.
https://www.behance.net/matumoto-yuri

MINAL MALI & YOGESH MALI
http://www.behance.net/creativeminal

Mind Slow WORKROOM
https://www.behance.net/dzdoze

mr eightyone
https://www.mr-eightyone.com/

N

Naho Kaimoto
https://twitter.com/shimockey

Netcreates Company Limited
http://www.charary.com/

NIAS 尼亞斯娛樂整合行銷
http://www.behance.net/MIRT_OD

Nicole English
https://www.behance.net/NicoleEnglish

Nicole Xie
https://www.behance.net/NecoXie

O

Office MAARU
http://hiyawan.jp/

Old Dirty Dermot
Design & Illustration
http://www.olddirtydermot.com/

Otto Design Lab
http://www.8otto.com/

P

P3-Peace Co., Ltd.
http://www.artistbank-jp.com/

P & Co. Ltd
www.paddington.com

Pigologist Studio
http://www.pigologist.com/

PurpleDash Branding Boutique
http://www.bepurpledash.com

Puty Puar
http://www.byputy.com/

Index

索引

V

Vegastar.Inc
http://koakkuma.jp
http://www.koakkumarket.com/

W

王小鹿
https://www.zcool.com.cn/
u/14781883

X

廈門萌扎文化傳播有限公司
https://www.zcool.com/cn/
u/14400237

Y

楊帆
https://www.behance.net/daleyangg
YANG DESIGN, Terrence Zhang, Vicki Sun
http://www.yang-design.com/

Z

周賴靖競
https://www.zhoulailai.com/
自然光設計
http://www.kn-lee.squarespace.com
Ziersch Sports Branding
http://www.sportsbranding.com.au

#

09UI Design Studio
http://www.09ui.co
1983ASIA
https://www.behance.net/1983present
3.3 production Limited
https://www.behance.net/fanfan521

Keys to Mascot Design:

Lessons from

The Super Cuties